兒童體適能

（3-12歲）

（第二版）

⋯峰、關煥園 **合著**

作者簡介

江峰

中國香港體適能總會副會長

學歷：

華南師範大學博士課程結業

北京體育大學體育碩士

廣州體育學院教育學士

專業履歷：

中國香港體適能總會創辦人

中國香港體適能總會講師

前香港體育學院教練培訓講師

香港理工大學幼師課程客席講師

(2000-2009)

關煥園

香港教育大學客席講師

中國香港體適能總會義務秘書

學歷：

華南師範大學博士課程結業

北京體育大學體育碩士

英國赫爾大學教育學士

專業履歷：

中國香港體適能總會創辦人

中國香港體適能總會義務秘書

中國香港體適能總會講師

香港理工大學體育主任

(1989-2015)

編者的話

　　現今世紀是科學技術高度發達，知識和信息增長快，社會競爭激烈。未來的年青人倘沒有良好的體質實難以適應社會高速發展的需要。目前社會對兒童教育仍然存在 "重學習而輕體育" 的思想。這會造成我們將來的社會棟樑失去原有能力和動力，也會使社會失衡。為了社會的繁榮進步我們必需加強下一代的素質教育，當中體育教育是重要一環。因為當今兒童少年沉迷於電腦遊戲世界裡，指尖活動多於肢體的大肌肉活動，影響其正常發育，並引發多種病症，如眼球過度集中的眼肌群纖維化、肥胖、II 型糖尿病、骨質疏鬆等等健康問題，更甚者是影响其實際的社交能力而變成 "宅男" 群體。

　　對兒童來說，體育不僅有助健康發育，並能助他們建立積極的人生態度的培養，因為體育活動過程能促進其獨立和自立的能力。故此，作為兒童體適能活動課程的教材必需根據兒童生理和心理特點而設計，並希望能為兒童全面健康成長教育的從業者，提供相關教育活動的科學根據， 為未來社會主人翁服務。

雖然編者曾參與體適能推廣廿多年及擔任大專幼師培訓課程導師超越十載。但編者水平仍然有限，謬誤之處在所難免，敬請讀者賜教。而本書得以出版承蒙中國香港體適能總會各委員提供相關專業資料和大力支持，謹此致謝。同時亦感謝黃永森先生子女黃天男與黃天兒小朋友義務協助拍攝圖片等工作。最後要多謝江潔儀義務幫助文書工作。

江峰

2013 年 3 月

目錄

第六章　兒童營養　　　　130

第七章　特殊兒童體能活動特點　　　135

第一章
兒童體適能

第一節 體育與全人發展

我國著名教育家，首任北京大學校長蔡元培 (1864—1940) 先生曾提出"完全人格，首在體育的教育主張"，當時他認為所謂"健全人格，即體育、智育、德育和美育。"，這與元朝哲學家顏元提倡的"德智皆寓於體"論有著異曲同功之妙。

事實上，體育不單能提昇身體的運動技能 (motor skill)，還能促進人的身心健康和身心合一的協調發展。因身體和心理之間是互相影響。"人"(全人) 是由三個基本層面所組成，一是生物層面，包括形態、機能和身體活動能力；二是心理層面，如認知中的記憶、注意、思維及想像和意志中的需要、感情及興趣等；三是社會層面，即是在社會中的角色和關係，他必需具備自我意識、道德觀和合理

性等。“人”是有思想、創意和感情的，並能承擔一定的社會角色的高等動物。“人”本質是生物、心理和社會的綜合體，如以上三方面不協調則健康便會受損。以往體育只集中於生物而疏忽心理和社會層面。

現今社會是以人為本，越來越注重“人”的發展，而非某一領域被支配的“機器”。我們必需加強對人的整體健康教育，將人和社會發展統一。以前體育的教育觀念只局限於生物效應，認為體育只是鍛鍊身體（肉體）的方法，而與精神和心靈無關。其實，現代體育教育是按照學生的個性特點、需要和身心發展特質，利用各種身體活動手段和方法，在一個愉快氛圍下達致促進其身心協調發展及滿足社會需要的“人”。其中體適能教育是整體教育裡之重要一環。當然，如將體育誤解為只是運動、娛樂或脫離身心發展的教育都是違背體育的本質意義。

什麼是體育？

體育是以身體練習為手段的教育，既要體現強身健體，又要體現教育元素，即寓教育於體育活動之中。社會應將幼兒體育活動視為一種幼兒綜合教育的方法與過程。體育運動是兒童追求的生活目

標，在進行體育運動過程中，兒童能培養出健康的身心和正確的個人及社會價值觀，有助將來於職業、家庭及群體中建立積極的人生態度。

體育的定義

體育是一門通過各種體育活動教育學生的一門學科。它旨在發展學生的運動能力，加深對運動和安全的瞭解以及增強學生在一系列有關積極和健康生活方式的活動中運用運動能力和運動相關知識的能力。體育能增強學生的自信，發展學生的一般能力，特別是合作、交際、創造、批判性思考和審美的能力。

在五個教育的基本領域裡：道德、智力、體育、社會和審美價值中，體育應該被當成是孩子的教育中一個很重要的組成部分。

體育教育不僅僅是有關運動的，它在幫助青少年發展精神、道德、文化、心智和體質方面都發揮著關鍵性的作用。

(Blunkett, 1999)

第二節 體適能教育與體適能概念

　　體適能教育是體育的一部份，也透過一定的身體活動所達致的，如基本運動能力的鍛鍊（跑、跳、爬、擲），遊戲活動，舞蹈活動等等。它是通過人與人或群體的接觸，具備本能的社會行為。體育運動是兒童追求的生活重要目標，我們若能有效地幫助他們確立目標，將有助今後在職業、家庭和群體建立積極人生態度，因為在體育過程中能將兒童培養出健康的身心和正確的個人和社會價值觀。

　　體適能是身體適應外界環境和日常活動的能力，同時是衡量身體各項質素的重要指標。它包括體育、運動和休閒活動方面，這三者對體適能各有不同的影響。體育可以針對不同身體質素的人，按其所需進行指導，提高相應的體適能水平；對於普通大眾來講，通過參加一些非競賽性的運動，便可滿足健康體適能的要求。運動員則要通過一些特定的運動訓練，提高其競技方面的體適能水平，才能在比賽中取得好成績。良好的體適能水平可以使人有餘力進行休閒活動，而休閒活動過程中又可使人身心愉悅、減緩壓力，達到健康的目的。體適能與以上三者的關係各有異同。要清楚地明白體適能，不但要「知」，而且要「行」，知行合一才能親身體會，以達至身心健康、康盛人生之境界。

健康體適能的五大要素

　　健康體適能包括所有和身體健康相關的體適能要素，主要有五種：

1. 心肺耐力（Cardiorespiratory Endurance）

　　心肺耐力指一個人在進行體力活動時，循環系統和呼吸系統（心、肺）持續供應氧氣和養分的能力。心肺和血管的功能對於氧氣和營養物質的攝取、輸送及體內代謝廢物的清除都有重要作用。在進行一定強度的活動時，良好的心肺功能顯得猶為重要：心肺功能愈強，運動時愈輕鬆，持續活動的時間也會愈長。

2. 肌力與肌耐力（Muscular Strength & Endurance）

　　肌力是指肌肉在一次收縮過程中所能產生的最大力量。肌肉強壯有助於預防關節扭傷和肌肉疼痛，還可減輕疲勞。

　　肌耐力指肌肉反復收縮或持續用力的能力。一個肌肉強壯、耐力好的人對疲勞有較好的抵禦力。大多數有氧運動，如步行、緩步跑等都能有效地鍛煉肌耐力。

3. 柔軟度（Flexibility）

柔軟度指身體各關節能有效地活動到最大範圍的能力。良好的柔軟度對於提高體力活動能力、緩解肌肉緊張、預防運動創傷以及保持良好的體能等具有重要作用。

4. 身體成分（Body Composition）

身體成分是指身體內脂肪與非脂肪部分（如骨骼、肌肉等）所占的比例。體內脂肪過多會使人在活動時消耗更多的能量，心肺功能的負擔也更重。要維持適當的體內脂肪量比例，就必須注意能量吸收和消耗之間的平衡，衡常運動是控制脂肪量的重要手段。

5. 神經肌肉鬆弛（Neuromuscular Relaxation）

神經肌肉鬆弛指身體能夠有效地放鬆或減輕因壓力而引致的不必要的緊張。能夠適當地放鬆自己，不但可以更有效地應對日常工作，還可在運動上發揮得更好。

（中國香港體適能總會 • 體適能導師綜合理論 • 2017）

為何兒童需要運動？

　　因為活躍的生活模式是要從小培養，使兒童得到正常的生長發育，尤其能刺激兒童腦部發展，及預防現在都市天病症如：

- 癡肥
- 高血壓
- 睡眠窒息症
- 心臟病
- 血脂過高
- 脂肪肝
- 高膽固醇
- 糖尿病

第三節 兒童體適能導師的責任與守則

兒童體適能工作者的責任

1. 培養兒童對體適能活動的興趣及養成良好的生活習慣。

2. 提供適當及科學化的方法，促使兒童健康成長。

3. 促進兒童的體能發展。

4. 營造一個能激發愉快的環境，培養良好的心理品質及個性。

體適能導師的責任與守則

1. 不斷地更新有關體適能的智識及增強個人的教學技能。

2. 尊重不同年齡、性別、種族等人士，確保沒有歧視或騷擾成份。

3. 能形造活潑及積極的學習氣氛，鼓勵學員參與及終身學習。

4. 必須以身作則，樹立優良榜樣。

5. 具備領導魅力，增強學員學習興趣。

6. 做好上課準備及依時授課。

7. 尊重學員的私隱並嚴加保密。

8. 避免濫用導師／教練的職權，從學員身上獲取利益。

9. 以公平、公正，不偏不倚的原則，對待所有學員。

10. 注意學員及設施的安全並具備急救証書。

11. 能根據學員的程度，提供有效的指導，及適當地調節教學內容『因才施教，教無定法』。

12. 熱愛教育，熱愛人生。

13. 盡力為學員解決問題，或提供體適能、醫療及健康等相關轉介，達至『教學相長』。

第二章

運動對兒童的生理、心理及智力的發展

第一節 運動對兒童生理發展的影響

年齡的介定

初生（新生）期	出生至四週
嬰兒期	出生後四週至一歲
兒童期（早期）	1 - 6 歲
兒童期（中期）	7 - 10 歲
兒童期（後期）發育期	女生：9-15 歲 男生：12-16 歲
青少年期	發育期至成年

體適能活動對兒童生理發展的效應

1. 促進骨骼及肌肉發展。

2. 提升心肺耐力。

3. 提升身體動作的協調和控制。

4. 增強體內的器官自我調節。

5. 促進感知覺的發展。

6. 促進正常的生長發育。

7. 培養正確的身體姿勢。

8. 發展基本的活動能力。

9. 發展身體素質。

10. 發展對環境的適應能力。

11. 增強身體免疫能力。

兒童肌肉和心肺耐力的適應能力鍛鍊特點

肌力方面

肌力發展有一定的規律性，當身高生長加速期，肌肉以縱向發展為主，但仍追不到骨骼的增長，故此肌肉的收縮力量和耐力較差。不過，在高速增長期過後，肌肉的橫向發展則較快，此時肌纖

維增粗而肌力顯著增強，女性出現在 15-17 歲左右，男則在 18-19 歲左右。

肌力與耐力

1. 在生長加速期，肌肉縱向發展快速期，適宜採取伸長肢體練習，如跳躍等。勿過度使用發展肌肉橫切面 (增粗) 的負重訓練加強力量。

2. 發展小肌肉群的力量和伸肌力量，提高完成動作的協調性和準確性。

3. 少年兒童進行力量訓練時應以全身為適宜，勿過度集中於一部份，因負重過大會促使骨化提前，影響身高和脊柱則彎等。

心肺耐力方面

少年兒童期，交感神經佔優，心肌未發育完善，運動時依靠加快心率來增加輸出量以適應身體需要。而青春期血壓則容易偏高，是由於性腺與甲狀腺分泌旺盛所致的。基於以上等相關因素我們應多加留意。

1. 按少年發育的機能特點，是能承受一定運動量的負荷，但
 強度與量不宜過大，時間要適中。而靜力性運動不能太多，
 以免心臟負荷過重。

2. 有些少年生長特別快和高，心臟發育跟不上身體，而形成
 心臟負荷較重，在耐力練習時要按循序漸進原則進行。

3. 在青春期性發育較慢者，心血管機能也相對發育較遲，適
 應力低，耐力差。跑步練習的距離與時間均不宜過長。

4. 有青春期血壓高者，若運動時無不適反應，可照常練習，
 但不適宜作負重練習和多些關注。

身體運動與兒童生長期各階段的生理發展與特點

兒童發育的特點

1. 骨骼與關節

2. 肌肉

3. 心血管系統

4. 神經系統

1. 骨骼與關節

1. **骨**：由於骨組織的水份和骨膠原多，無機鹽（磷酸，鈣，碳酸鈣）少，骨密質較差而富彈性，但堅固力不足。

2. **關節**：兒童的關節面軟骨 (articular cartilage) 較厚，韌帶伸展大，關節肌肉細長而形成活動幅度較成人大，但固定性較差，較易脫位。

3. 注意各種生活方式姿勢，負重練習的重量適當，切勿過重或過久。

2. 肌肉的特點

水份多，蛋白質、脂肪及礦物質少，所以收縮力弱及耐力差。身體各部位肌肉發展速度不均衡，大肌肉比小肌肉快，軀幹肌比四肢的肌肉快，屈肌又比伸肌快。15 歲後小肌肉群才迅速發展。

注意事項：

在生長加速期肌肉主要以縱向發展，宜多作伸展肢體練習及發展小肌肉和大肌肉的伸肌力量。

肌肉的鍛鍊要全面，不宜太早作專項練習，最好在 14-15 歲才作專項的力量訓練。

肌肉約佔體重的百分比	
4 歲	20%
8 歲	27%
15 歲	32%
17 歲	40%
成人（男）	42-45%
成人（女）	32-36%

3. 心血管系統

1. **血液：兒童的血量**約佔體重 8-10%，略高於成人。淋巴細胞比成人多。

2. **心率較快**：因兒童心肌纖維較細，心肌發育不如骨骼肌快，故相對每搏輸出較少，心率快作為代償。

3. **血壓較低**：由於心收縮較弱，血管壁彈力好，動脈血管和毛細血管的口徑相對比成人寬，外周壓力細而形成兒童血壓較成人低，而同齡女孩的血壓較男孩為高。

4. **心輸出量**：每搏和每分鐘輸出量比成人少，但相對值高（每公斤體重的心輸量），確保發育所需。

4. 神經系統 (腦部發育)

　　腦部的重量在出生時約佔體重的 1/9 - 1/8，約 350 克 -370 克；6 歲 - 7 歲約 1200 克；佔成人腦部的重量之 90% 以上，成人約重 1350 克左右。

　　兒童在靜態下，腦 (中樞神經) 耗氧量佔全身約 50%，成人約 20%。交感神經佔優。

　　任何運動能力的發展都源於大腦運動中樞的發展與成熟。小腦和腦幹承擔著向大腦皮層傳郵遞肌肉訊息的任務。出生後 6 個月至一歲左右，小腦和腦幹迅速發育，恰好是能爬和行的階段；到五歲左右接近成熟。之後大腦皮層尤其是大腦額葉的發展，使幼兒在理解運動目的、空間知覺與定位能力等方便有明顯進展。

5. 兒童能量系統的特點

　　兒童的新陳代謝旺盛，為保證發育所需能量而對氧氣的需求比成人多，但其心肺功能處於發育階段，故有氧耐力較成人差，同時乳酸系統仍未成熟，例如大強度運動後兒童的乳酸生成較少，乳酸值比成人低，原因是肌肉小而肌糖 (muscle glycogen) 和肝糖 (liver glycogen) 儲備低，而體內鹼性物質也較少。故此，兒童的乳酸系統

(lactic acid system) 和有氧系統 (aerobic system) 均較成人差，其磷酸肌酸系統 (ATP-CP system) 則較為活躍。

注意：強度較大的運動不宜過長，由於耐力差，亦不宜進行大量而時間長的專項耐力鍛鍊，更應留意恢復期的狀況。

男女智能與腦部的功能

腦部是左右交差調控身體活動的。思維方面，左腦負責線性、分析、語言和邏輯，又稱為數字腦或邏輯腦。

右腦負責認識、空間、感覺和創造，又稱為模擬腦或形象腦。

男性左腦較為發達，對冷比熱更敏感，有較快的時間反應，在幼兒期，對物體較對人的興趣更大，擅長於空間、深度的知覺，有較強的探求行為，有較好的晝光視覺。

女性右腦較大，有較敏感的味覺、觸覺和聽覺，特別是較高音域，有較好的夜間視覺。在幼兒期已擅長許多語言技能、和精細的協調動作，對人較有感情及較易集中。

運動系統

經常運動對兒童的體質有下列的發展：

1. **骨骼** - 使兒童的骨骼變得更堅固，促進增長

2. **肌肉** - 增加肌肉的力量與耐力，有助兒童脊骨正常發育，
 保持身體姿勢及動作正確及有助物質代謝。

3. **關節** - 促進關節周圍的肌肉肌腱和韌帶發展，增強穩固性
 及保護性及促進關節活動面。

4. **心血管系統** - 提高幼兒心肌的收縮能力，增加每博輸出量，
 使血管壁生長良好。

5. **呼吸系統**（由鼻、咽喉、氣管、支氣管和肺組成）- 提高呼
 吸道的適應力和抵抗力，增強呼吸肌，增大肺通氣量和肺
 活量，增強胸肌及肋間肌的力量及促進肺部健康。

6. **神經系統** - 運動對兒童的神經調節與體液調節有莫大的幫
 助，能促進中樞神經控制能力，其發展原則：由頭開始，
 進而下半身部份。如嬰兒會抬頭，然後翻身，之後才是坐、
 爬、行、走等（首尾原則）。動作發展由中心向邊緣發展，
 大肌肉比小肌肉先發展（近遠原則）。

運動可改善神經過程的不均衡性及提高幼兒神經系統的調節功

能。幼兒大腦興奮和抑制過程的強度不均衡，興奮過程佔優。如幼兒易興奮、好動、動作不協調、控制身體能力較差。身體在運動的過程中，人體各個器官系統的生理須密切配合，這主要靠神經系統來調節。

兒童每天應做多少運動？

兒童正處於生長發育期，並且本身具有活潑好動的天性，因此兒童應每天累積至少 60 分鐘中等至強度的體力活動。

（世界衛生組織指標・2012）

怎樣替兒童選擇合適之運動模式？

在安全情況下盡可能多做與其年齡相配合的體力活動。六歲以下：應多給予兒童做一些基本的跑、跳、擲、爬及嬉水之類活動。

六歲以上：可給他們嘗試多種不同的運動項目學習班。

第二節　運動對兒童心理及社交發展的影響

心理目標

1. 智力性目標

- 促進創意

- 刺激多方面思維

2. 非智力性目標

- 培養良好情感、性格

- 建立興趣

- 增加自信

- 鍛鍊意志

- 認識正確的價值觀

1. 運動與兒童心理發展

　　人類的身體運動，並非單純的人體運動或物理性運動，還可以促進心理的發展，特別是能加強兒童智能發展。在運動過程中，必

須有認知、感情、意志和個性等心理因素參與。所以，身體運動對兒童的心理發展具有良性影響。

2. 運動對兒童認知能力發展的影響

健康的身體是智力發展的物質基礎，運動能提高兒童心肺系統的功能，改善血液循環，促進大腦供氧狀況。體育運動與大腦的功能有密切的關係，經常有適當的運動刺激，能提高大腦皮質神經細胞活動的強度、靈活性、均衡性及大腦分析綜合能力，建立起多種複雜的神經聯系，使整個神經系統的功能得到有效的增強。

嬰兒的身體運動與智力活動

英國著名學者克羅威爾 (Cromwell) 説：「動作是智力大廈的磚瓦。」嬰兒以感覺運動來表現智力，因嬰兒的語言能力未成熟。

瑞士的教育心理學家皮杰 (Piaget J.) 將兒童思維的發展分為四個階段，其中第一階段即零至兩歲為感知運動階段。嬰兒時期的智力發展與運動能力發展有著不可分割的關係，因為智力與運動的神經支配是直接連在一起。嬰兒的主要活動就是身體的活動，身體活動成為研究此階段兒童發展的核心部分。我們無法知道嬰兒在想甚

麼，但是我們可以看到他正在做些甚麼。在嬰兒語言能力未成熟的階段，感覺運動的能力便是智力的表現。

例如：嬰幼兒思維方式為直覺行動思維，幼兒學習是以動作和形象記憶為主。總的來說，幼兒通過各種身體運動可獲豐富的知識和運動經驗，能使其知覺更加敏銳，觀察更準確細緻，使語言的理解能力、記憶力、思維和判斷能力等得到發展。

3. 運動對兒童個性形成的影響

身體活動的能力影響幼兒自我概念的形成

幼兒期是自我的萌芽，是個性的最初形成時期，他處於什麼環境就得到什麼經驗，外界對他評價與態度，很大程度上將決定形成什麼樣的自我概念，這也將成為其以後個性發展的基礎。

幼兒年歲越小，身體活動的能力就越成為他一切行動或行為的基礎，幼兒能夠做什麼，不能做什麼，主要是由其身體活動的能力來決定。因此，幼兒對自己身體活動能力的確認，便可能成為其【自我概念】的一個中心。例如，通常能夠自己勇敢地攀高或走過獨木橋的幼兒，亦能為自己扣衣紐和綁鞋帶；同時這些幼兒會被成

人讚賞較多及成為同伴所羨慕的偶像，他們也從中遂漸肯定自我概
念來。

　　相反，體能活動能力較差、動作較笨拙和常常失敗的幼兒，他
們通常是不敢玩滑梯，不會拍球或須要幫助扣衣紐的幼兒。同時在
追遂遊戲中總是追不到別人或容易被別人捉住的幼兒。他們會從活
動中感到無能為力，什麼都做不到，久而久之便會否定自我的概念，
隨之會出現自卑、沒信心、消極、被動和退縮等行為，情緒也受到
壓抑和來變得緊張。

　　心理學的實驗証實，一個人只要體驗到一次成功的歡樂，便會
激起無休止地去追求成功的意念和力量。因此，對學前兒童的體育
活動課指導時，導師應不斷地促使及提高其身體質素和活動能力，
好讓他們能有更多的滿足感和成功的體驗，加強自信。當然導師應
多正面語調和鼓勵失敗者，使他們漸漸進入成功之行列。

4. 行為的形成和發展階段

行為分類

　　本能性：攝食行為、性行為、攻擊及自我保護行為。

社會性：受社會文化影響而建立的行為。

1. 被動發展期 (0-3 歲) 依靠遺傳及本能而發展的行為，如嬰兒一出生便會吸吮，用哭聲表達需要等。

2. 主動發展期 (3-12 歲) 有明顯主動性、多問題、愛探究、愛自我表現、好勝、易激怒等。

3. 自主發展期 (12/13 歲至成年) 通過對自己、他人、環境及社會的綜合認識，調整自己的行為發展，具備兩大類型：

 - 成長過程中發展出來的行為，通常已定型。

 - 人生及社會經歷中調整出來的行為，通常是按實際經驗而改變。

4. 完善鞏固期 (成年後)。

5. 運動對兒童社交發展的影響

　　運動能力可影響兒童的社交發展，因為運動教育是傳授生活技術、技能的重要方式，也是向兒童提供社會規範教育的場所和實踐社會運作的模擬機會，可帶引兒童進入社會共同價值觀念體系，給兒童分配 "社會角色"，提供社會角色的預習機會；並可促進個性的形成和發展。有助他們建立良好的人際關係、學習對感情的表達、

認識對人、對事、對物的正確態度及學習
遵守規則等。參與體育運動能培養兒童良
好的社群適應能力，激發兒童快樂情緒。

第三節 運動對兒童智力發展的影響

運動與童兒的智力發展

健康的身體是智力發展的物質基礎，運動能提高兒童心肺系統的功能，改善血液循環，促進大腦供氧狀況。透過體育運動，兒童能夠：

1. 對體育運動產生興趣。
2. 提升自信心及產生滿足感。
3. 提升個人創作力的發展。
4. 促進腦部思維的發展。

體育運動與大腦的功能狀況

1. 幼兒在三歲前智力與運動的神經支配關係密切，所以經常有適當的運動刺激，能提高大腦皮質神經的強度，靈活性、均衡性及大腦分析綜合能力，建立起多種複雜的神經聯繫，使整個神經系統得到增強，更能促進腦部思維及智力的發展。

2. 大腦在出生時重約半磅，於一歲時重約一磅；於三歲時，大腦已達成人 75% 的成熟程度；六歲時，已達成人 95% 的成熟程度。

3. 大腦的黃金學習期是由 0 至 6 歲。

大腦細胞

1. 神經元 Neuron

2. 軸突 axons

3. 樹突 dendrites

4. 突觸 synapse(穀胺酸) - 每個突觸為一記憶體，其特色是可塑性 (synapse plasticity) 高，但需要有足夠強度的刺激。

大腦延伸到脊髓間，有小腦協助以「消去法」學習，使思考和運動更嫻熟，亦可「拷貝」大腦中的印象。大腦、小腦神經纖維的生長規律是：「用則留，不用則淘汰」的神經纖維。其他還有大量神經膠質細胞，是維持系統正常運作的主要物質。

額聯合區乃人類最高智慧的操作區

• 約佔人類皮質的 30%。

- 猿類皮質 12%

- 貓類皮質 3%

其他大量神經膠質細胞是維持系統正常運作的主要物質。

幼兒的大腦發展

6 至 36 個月幼兒是閃卡學習期、感覺統合期、遊戲學習及體智能活動期，而語言發展和語言細胞的發育期則主要在一歲內開始。

嬰幼兒首 3 年的 7 個發展階段

(White, Burton L., 1978)

第一階段 0-6 周	感受到關愛、接收到説話
第二階段 6-14 周	會對人微笑，用口發出聲音，開展視、觸、咬、聽、運動等能力。
第三階段 3.5 月至 5.5 月	進一步發展第二階段的能力，及大、小肌肉群的運動發展。
第四階段 5.5 月至 8 個月	讓幼兒感受到愛和關心，幫幼兒發展特有的技能及鼓勵幼兒對外界的興趣。
第五階段 8-14 個月	是父母影響孩子人格發展的重要階段。

第六階段 14-24 個月	在這階段，孩子的個性和社會性已成形，孩子脫離嬰兒階段，性格更穩定、更獨立。可開展下列四個教育基礎： 1. 語言 2. 智力 3. 好奇心 4. 社會能力
第七個階段 24-36 個月	延續發展及鞏固上一階段的能力。

基本語言發展

1. **第一語言** - 母語廣東話／普通話之接收與運用。

2. **第二語言** - 普通話／廣東話或英語之接收與運用。

3. **第三語言** - 科學語言如數學等。

4. **藝術語言** - 如音樂等。

科學及醫學界的一般估計，現代人使用大腦的能量只，約佔整個大腦的十分之一即 10%，而使用右腦（大腦負責感性與創意的部份）約只有是 3%。

美國有些令人鼓舞的研究發現全腦教育進展把舞蹈和語言結合學習，6 個月後，學生成績比傳統學習者提升 13%。

所以，適當的體能活動有助激活兒童大腦及全人之發展及培養出智力與品格健康的兒童。

第三章
兒童運動能力的發展

第一節 社會對兒童運動能力發展的觀點

1. 成熟主義的觀點

人身體的發育與運動能力的發展是機能性，主要是神經系統與骨骼肌肉系統自然成熟的結果，不必加入人為的干預。受這觀點的影響，在幼兒的大肌肉活動或戶外活動時均被視作「自由活動」，是緊張學習後的「放鬆」或「休息」，或是兒童充裕精力的釋放。而不認真考慮與研究如何在兒童早期有效地幫助他們掌握基本運動技能，促進運動能力的發展。

2. 運動能力發展的社會制約性觀點

　　身體運動能力的發展不僅是機能成熟的結果，也是學習的結果，是成熟與經驗相互作用的產物。身體運動的機會與社會條件如：時間、空間、設備及對象等，皆能影響運動能力的發展。因此，我們應主動地、有計劃地去影響兒童的身體運動能力的發展。近年來，這觀點已被社會所接受。

　　運動能力的發展，與生物因素密切相關，運動能力的發展以神經系統、骨骼與肌肉系統的成熟程度為條件。任何運動能力的發展都源於大腦運動中樞的發展與成熟。小腦和腦幹承擔著向大腦皮層傳遞肌肉信息的任務。

　　出生後 6 個月至 1 歲半左右，小腦和腦幹迅速發育（爬行階段），到 5-6 歲左右接近成熟。之後，大腦皮層尤其是大腦額葉的發展，使幼兒在理解運動目的、空間知覺與定位能力等方面，有明顯進步。

3. 運動能力發展模式

兒童運動能力的特點是他們可以不斷追逐、跑跑跳跳等,但很快便會疲勞,疲勞後的恢復速度比成年人快。兒童運動能力發展受營養和鍛煉等社會環境因素的「教育」有著重要關係。運動能力發展是一個終身過程,影響運動能力發展的因素有:

1. 個人因素(遺傳)
2. 環境因素(學習、經驗)
3. 任務因素(物理、機械)

4. 運動技能發展

技能是指那些透過協調身體不同部份,組織成有意向性及目的性的整體動作。技能的建立可見於以下方面:

1. 協調身體各部份動作的能力。
2. 控制動作力度的能力。
3. 控制動作方向的能力。

4. 控制動作時間的能力。

5. 對環境因素的預測及適應的能力。

兒童體育活動大致分為：

1. 自由玩耍

2. 健體操

3. 群體遊戲

4. 專項體育

5. 體育活動與全人發展

體能	智商	情緒管理	道德價值
思維能力	社交能力	觀察力 (視力)	記憶力
注意力	聽力	語言能力	創造力

第二節 二至六歲兒童運動能力發展

幼兒的感官知覺發育

視覺

初生：15-20cm 視覺最清晰。

兩個月：頭眼協調開始。

三個月：頭眼協調較好。

4-5 個月：能認母親。

5-6 個月：可注視較遠距離的物體。

1 歲 -2 歲：眼調節能力好，視力約於 0.5 至 1 之間 (標準視力檢查表 (Landolt's C Chart)

聽覺

3 個月出現定向反應。

6 個月識別父母聲音和呼其名有反應。

8 個月開始分別語言的意義。

1-2 歲能聽懂簡單的吩咐。

3 歲能更為精細地分別不同聲音。

4 歲聽覺發育完善。

嗅覺與味覺

出生時已基本發育成熟，對母乳香味已有反應。

3-4 個月時能分別好和難聞的氣味。

4-5 個月對食物味道的微小改變很敏感，故應合理添加各類輔食，以適應不同味道。

皮膚感覺

1. 分觸覺、痛覺、溫度感覺和深度感覺。

2. 分輕與重、軟與硬的感覺。

3. 新出生的觸覺已很敏感，尤其是咀唇、手掌、腳掌、前額和眼臉等部位。

4. 痛覺在出生時已存在，溫度感覺也很靈敏，尤其對冷的反應，如出生至離開母體，溫度驟降就哭啼。

5. 觸覺是引起幼兒某些反射的基礎，護理時動作輕柔細緻可使兒童形成積極的皮膚條件反射，產生愉快的情緒，促進身心發展。

6. 2-3 歲的幼兒已能通過皮膚與手眼協調，分別物件的大小、軟硬和冷熱。

7. 5 歲時，已能分辨體積相同但重量不同的物體。

知覺

1. 知覺是人對事物的綜合反映，與上述各感覺能力的發育關係密切。

2. 5-6 個月的嬰兒能隨動作能力的發展及手眼協調動作，通過看、咬、摸、聞、敲等活動，了解物件。

3. 1-2 歲開始有空間感和時間感。

4. 3-4 歲時，已能分辨上下、前後。

5. 4-5 歲時，已能分早、午、晚。

6. 5 歲時，已能分左右。

第三節 兒童運動能力發展里程

年齡	身體移動技能	非身體移動技能	手部操控技能
1.5至2歲	• 20個月能夠跑動 • 24個月能夠穩定地步行 • 以兩步一級方式行樓梯	• 推拉物件 • 扭樽蓋	• 完全張開手掌 • 堆疊4-6塊積木 • 揭開書頁； • 拿起物件。
2至3歲	• 能夠自由地跑動 • 不需協助下於攀爬物件	• 圍繞障礙物，拖運及推運物件	• 拿起細小物件 • 於站立時，向前拋擲
3至4歲	• 以一步一級方式上樓梯 • 單腳分別地進行馬躍 • 用腳尖步行	• 駕駛三輪車 • 於步行中自由地拖運及推運物件	• 張開手臂接住較大皮球 • 用剪刀剪紙 • 用拇指、食指及中指執筆
4至5歲	• 以一步一級方式上落樓梯 • 用腳尖站立、跑動及步行		• 用棒擊球 • 用腳踢球及用手接球 • 用繩穿珠 • 熟練地執筆
5至6歲	• 左右輪流跨跳 • 以腳尖對腳跟方式行直線		• 皮球遊戲 • 用針線縫製
7至12歲	• 穩定發展期及趨向成熟期		

兒童的運動能力發展

運動能力發展是隨著人生不同階段如嬰兒、幼年、青少年、成人及老年人等而不斷地變化及改良。其中一種最常見的動作分類，是基於動作的準確性區分為大肌肉動作和細微肌肉動作。大肌肉活動的發展上都會經歷不同階段的進化。

不同年齡運動能力發展的模型 (Gallahue, 1982)

第一期	由出生至一歲的「反射動作」：沒有特別意識，身體運動以非自主性運動如：吸吮、眨眼、抓握等。嬰兒雖然無法控制動作，但在某些情況及位置下，每次皆出現同樣反應。
第二期	由一至兩歲的「初步動作」：學習對頭與頸部的控制、隨意性的抓握與放鬆以及爬、坐、站、行走等動作與身體的移動。手部的操作如：握放、拿取、敲擊、拍打、搖晃、按壓、推拉、扭擰等。
第三期	由三至七歲的「基礎動作」：開始學習多種動作的協調，出現自主性的協調運動，如踢球、跑步、上落樓梯、跳躍、踏三輪車、攜物、推拉、拋接、攀登及伸展等。透過協調身體不同部位，組織成有意向性及目的性的動作技能。二至三歲為"開始階段"；三至四歲為"初級階段"；六至七歲為"成熟階段"。

第四期	由七至十四歲「專門動作」。由基本動作至成熟階段所提升的運動技巧都是經過鍛鍊及組合而成。例如單足跳及雙足跳可被應用到跳繩或舞蹈的步法。七至十歲為"過渡階段";十一至十三歲為"應用階段";十四歲及以上為"終身使用階段"。

　　「基本動作」及「專門動作」是動作學習重要發展階段。「基本動作」是兒童積極嘗試探索不同動作的時期。他們會勇於走動及跑跑跳跳,也會嘗試做一些操控性的動作,如接球、拋球、踢球,

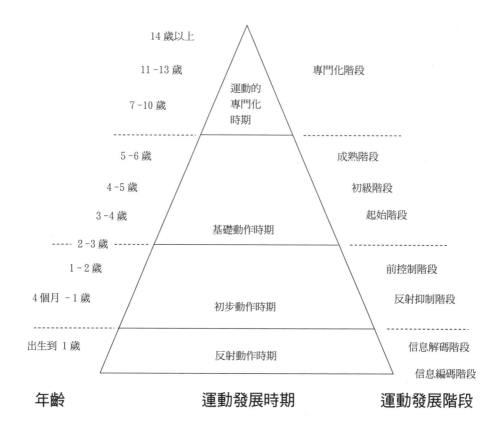

年齡	運動發展時期	運動發展階段
14 歲以上		
11 -13 歲	運動的專門化時期	專門化階段
7 -10 歲		
5 -6 歲		成熟階段
4 -5 歲		初級階段
3 -4 歲	基礎動作時期	起始階段
2 -3 歲		
1 -2 歲		前控制階段
4 個月 -1 歲	初步動作時期	反射抑制階段
出生到 1 歲	反射動作時期	信息解碼階段 / 信息編碼階段

甚至是一些要求平衡性的動作如單腳站立、在平衡木上走動等。這些基本動作的成效是基於多種因素，包括個人因素、學習環境因素及任務因素的相互作用。我們可以把它分為以下三個階段：

1. **開始階段** (二至三歲)：會出現一些動作錯誤、失衡，或控制失調等現象。例如兩歲幼兒所做的移動、操作及平衡性動作。

2. **初級階段** (三至四歲)：要求更多的肌肉控制能力，需要更佳的節奏能力去協調基本動作。但有些兒童，甚至是一些成年人，也只能停留在這階段而不能發展到下列所述的成熟階段。

3. **成熟階段** (六至七歲)：動作協調、平穩流暢及有效率。五、六歲的兒童，多數的「基本動作」已達至成熟階段，但操作性的技巧則除外，因為這類技巧要求較複雜的手眼協調。

「**專門動作**」時期是由成熟階段所提昇的。在這階段中，所有技巧都是經過鍛鍊及組合的，例如：單足跳及雙足跳可被應用到跳繩或舞蹈的步法。

專門動作時期也包含了以下三個階段：

過渡階段 (七至十歲)：當七、八歲的兒童發展到過渡期時，

教練需要提供不同種類的活動，從而令他們的動作技巧得到進一步的發展，如：排球、籃球、足球、羽毛球、游泳等。

4. 應用階段（十一至十三歲）：兒童擁有較高的認知能力，可以把策略應用到運動之中。可以選擇某些專門的運動技能。

5. 終身使用階段（十四歲及以上）：青少年開始發展對某些運動的興趣，也有可能為了興趣或競賽而加入運動隊伍。

動作技巧學習的三個階段 (Fitts & Posner, 1967)

1. 認知階段

在這階段，兒童需要接收大量的訊息，但他們不可能同時處理多於兩或三個重點訊息，加上兒童會經歷不小錯誤，所以他們需要明確的指示從而改善表現，亦需要提升兒童多方面的表現，包括思想和理解能力等。

兒童會按現有的知識和技巧，經重組後加入新的動作形態。初期表現不穩定，卻可以在短時間內得到改善。導師需要簡化學習新動作技巧的要求，良好的指示和示範最重要，訓練兒童把不同形式的指示，轉化為有意義的動作組合，使學習新動作技巧變得正面。導師亦必須指出新動作技巧和舊動作技巧的相似和不同之處。

2. 聯合階段

　　在這階段，兒童已經決定了執行一個新動作技巧及追求完美的方法，從而獲得更高水準的表現。增加準確度，特別對封閉式技能(如游泳、田徑等項目)更為重要。加強反應能力，對開放式技能(如籃球、足球等項目)是十分重要的。

3. 自主階段

　　在這階段，兒童的動作技巧大部份已變成自動化，這是經過長時間練習的成果。兒童對於動作的控制會變得十分準確，表現穩定而且精確。他們可以把動作技巧應用於正確的次序或適當的情況中，他們再不需要其他人的提示來完成任務。他們可以有效地應用策略，如比賽時能尋找隊友位置、對敵人表現作出評估，改變進攻策略等。

　　兒童需要一些挑戰或者刺激來促進技巧的發展，教練們需要提供相關的比賽環境予他們。

第四節 大肌肉活動發展

　　動作的產生是由一組一組的肌肉負責，可分為大肌肉及小肌肉活動。通常先出現大肌肉活動發展，再出現小肌肉活動發展。四肢及軀幹的承受力、姿勢的保持及變換、平衡能力及動作協調等因素，都牽涉在大肌肉活動內。

影響大肌肉活動發展的元素

1. 中樞及脊髓神經系統的成熟。

2. 感覺系統的敏感度。

3. 控制肌肉張力的能力。

4. 肌肉的柔軟度。

5. 關節的靈活度。

6. 周圍環境的刺激。

7. 學習機會。

8. 智力、認知及社交發展的配合。

兒童基本動作技能

根據 Gallahue 的分類方式，基本動作主要可以分成三種不同的類別：

1. 穩定性動作：指兒童在一個固定的點上，可以做出來的動作。

2. 移動性技能：指兒童從一個固定的點移動到另外一個點，可以做出來的動作。

3. 操作性技能：指兒童藉著物品（如球、繩、棒等），可以做出來的動作。

穩定性動作 （非移動性動作）	移動性動作	操作性動作
揮動與擺動（Swing & sway）	走（walking）	投擲（Throwing）
扭轉與旋轉（Twist & turn）	跑（Jogging/Running）	接（Catching）
彎曲與捲曲（Bend & curl）	單足跳（Hopping）	踢（Kicking）
伸展（Stretch）	雙足跳（Jumping）	高踢（Punting）
蹲（Sink）	踏跳（Skipping）	盤球（Dribbling with feet）
抖動（Shake）	前併步（Galloping）	運球（Dribbling with hands）
支撐（Support）	跨跳（Leaping）	打擊（Striking）
	側併步（Sliding）	舉球（Volleying）
	攀（Climbing）	

兒童基本動作技能說明表（Gallahue, 1996）

大肌肉發展里程：站立及步行

　　站立是指身體挺直，以下肢伸直支撐，使身體維持與地面成直角的姿勢。步行是指用雙腳輪流交替支撐及踏步的動作，帶動直立的身體移動。

步行及站立	發展
9-12 個月	雙手扶持站立 3-5 分鐘 短時間自行站立
11-13 個月	屈膝坐在椅上及地上 扶著欄杆橫行 5-6 呎 雙手扶持下向前行 5-6 呎 單手扶持下步行 5-6 步 不需扶持下步行 3-4 步
15 個月	穩固地自行站立 穩定地步行 5-6 呎 步行時改變方向

大肌肉發展里程：平衡

　　平衡是指在活動中維持身體重心控制的能力，它是用來適應環境的改變。當幼兒在一歲左右開始獨立步行之後，站立及步行的平衡能力便不斷發展及提升。直到兩三歲左右，已不會容易跌倒。

平衡	發展
2 歲	前後腳站立 5 秒 扶持下單腳站立 5 秒
3-4 歲	雙腳合攏站立 5 秒 單腳站立 1 秒 站立在 1 平方呎範圍內，穩定地轉身 在 8 吋寬的範圍內，穩定地向前步行 在 8 吋寬的平衡木上，穩定地向前步行 在 8 吋寬的平衡木上，轉身 180 度 沿直線步行
4-5 歲	踮起腳跟，用前腳掌站立 5 秒。 單腳站立 5 秒 跨過 6-12 吋高的障礙物 連續跨過 4-6 吋高的障礙物 在不平坦的路面上步行 上落斜坡 跨過 4 吋寬的空隙
5-6 歲	在 4 吋寬的平衡木上，穩定地向前步行 在 4 吋寬的平衡木上，轉身 180 度 腳跟對腳尖走直線

大肌肉發展里程：踢球

踢球	發展
2 歲	將不滾動的物件踢向前
3-4 歲	以跑步動作配合踢的動作
4-5 歲	控制踢的方向
5 歲	追截滾動的球

大肌肉發展里程：跑步及上落樓梯

幼兒通常先掌握上樓梯的技能，再掌握落樓梯的技能。

跑步及上落樓梯	發展
2 歲	快速步行、控制方向 單手扶持下，兩步一級上落樓梯
3 歲	上身及雙手配合、控制速度 不需扶持下，兩步一級上落樓梯
4 歲	一步一級上落樓梯 (八至十級)

大肌肉發展里程：跳躍

跳躍	發展
2-3 歲	原地跳 向下跳
3-4 歲	向前跳
5 歲	單腳向前跳 5 步
5-6 歲	踏跳： • 向前踏 1 步，再連續以同一隻腳向前跳 1 次 • 用雙腳輪流向前踏跳多步 跳繩： • 連續 3 次跳過緩緩搖動的繩 • 雙腳跳過 1 呎高的繩 • 跳過自己搖動的繩 3 次

大肌肉發展里程：踏三輪車

踏三輪車	發展
2 歲	自行上下三輪車 坐在三輪車上被推時，保持雙腳在腳踏板上
3 歲	以雙腳控制三輪車腳踏 以上身配合啟動三輪車
3-4 歲	控制三輪車之方向及速度

大肌肉發展里程：攜物

攜物	發展
2-3 歲	用雙手拾起中型及大型的紙盒，到目的地放下 攜 3-5 磅的重物步行約十米 用雙手拿著已盛水的水杯，步行至目的地放下
3-4 歲	二人合作攜大型物品

大肌肉發展里程：推拉

推拉	發展
2 歲	固定位置下向前推動物件
3 歲	固定位置用大力氣推物件向前 一邊用力推物件，一邊向前行走約 3 米 一邊拉動物件，一邊向後行走約約 3 米

大肌肉發展里程：拋接

拋接	發展
2 歲	彎腰向前，雙手將 7 吋的球擲向前 能站立並雙手將球在胸前擲出，作彈地傳球
2-3 歲	雙手舉高至額前擲物 單手舉高擲物 按停滾動的球
5 歲	前後腳站穩，以身體配合作單手擲物
3-5 歲	擺放雙手於胸前準備接球，當球拋至胸前時，能及時合埋雙臂，將球抱於胸前 合埋雙臂，接彈地傳來的球
4-6 歲	雙手接住從不同方向拋來的球
6 歲	手持盛器，接住從不同方向拋來的小型物件 把球向上拋並接住

大肌肉發展里程：攀爬

攀爬	發展
1 歲半	協調四肢，爬上及滑落高至胸部的大型物件
2-4 歲	在傾斜的平面用四肢攀爬
3-4 歲	在傾斜的樓梯攀爬
4-5 歲	在不穩定的平面攀爬

(Gallahue & Ozmun, 2002)

第五節 兒童認知、個性及社交發展

發展	2歲	3歲	4歲	5歲	6歲	7至12歲
認知	• 以圖像、文字及動作代表人/事/物 • 只能理解2至3個玩耍步驟次序	• 能夠洞察別人外表	• 知道每個人有自己的想法及信念	• 分別是非黑白	• 數量的比較	• 穩定發展期及趨向成熟期

個性	● 以體積大小、年齡及性別界定自我 ● 懂得分別男女 ● 有怕羞及羞愧等情感	● 明白男女不同伴隨終身 ● 能按自定計劃進行活動 ● 有知錯及內疚感	● 明白性別不受衣服及行為等因素影響改變	● 穩定發展期及趨向成熟期

發展	2歲	3歲	4歲	5歲	6歲	7至12歲
社交	● 減少對父母依賴 ● 能按次序與同伴玩耍 ● 惱怒時會用身體表達	● 開始結黨 ● 一般先選擇同性別同伴	● 開始表現出個別性的友誼 ● 惱怒時會用更多言語表達	● 開始學會與人協商（一般先向父母） ● 開始角色扮演性玩意		● 穩定發展期及趨向成熟期。

(J. Pisget, 1960)

第六節 兒童及少年動作練習及方法

　　學習運動技能，必須從實行中反覆地學習；通過嘗試及錯誤的親身經歷，隨著對學習情境持續了解，才能學會正確的動作要領；並以正確的動作姿勢，繼續反覆地練習，以求提高運動技能。

　　學習運動技能的過程中，幾乎每個階段都可能有不正確的動作出現，特別是初學者，出現的動作錯誤更多。其實，動作錯誤是學習中的必然現象，當教練發現兒童動作錯誤時，應即開始改正，使不正當的動作逐漸減少。教練應簡易地向兒童分析動作，以相互形式或個人形式自我檢討，修正錯誤。(Gallahue & Ozmun, 2002)

　　教授運動技能有六種練習法，分別是「完整練習法」、「分段練習法」、「重覆練習法」、「變換練習法」、「綜合練習法」及「遊戲法」和「比賽法」。

1.　**「完整練習法」**以完整動作，不分段落地進行學習的方法。其優點是學生能完整地掌握動作；不足之處是不容易掌握動作中較困難的環節。這種練習法一般適用於學習簡單動作。

2. 「**分段練習法**」是以合理的動作分段，逐次地進行練習的方法。其優點是可以簡化教學過程。但使用不當，則易破壞動作結構，影響學習正確的動作技術。

3. 「**重覆練習法**」指不改變動作結構和運動負荷的原則，根據完成動作的基本要求，進行反覆練習。優點是能鞏固動作技術，提高技能和增強體質。

4. 「**變換練習法**」則指在變化的條件下進行練習的方法，例如改變動作技術的某些要素（速度、幅度等）。其優點是能提高中樞神經系統的協調性，並能加強機體調節的靈活性。

5. 「**綜合練習法**」是結合以上各種練習法而成。其優點是靈活地調節運動負荷與休息。

6. 「**遊戲法**」是指以遊戲的方式組織學童進行練習的方法。

運用「遊戲法」時要注意事項：

選擇遊戲作練習內容時，應包括跑、跳、投、攀爬等各種動作，以全面發展兒童的身體。

在遊戲活動中，除教導兒童遵守規則外，還應鼓勵兒童充分發揮自己的獨立性、創造性，根據瞬息變化的情況，全神貫注地運用各種適當的活動方式來參與遊戲。

由於遊戲有一定的競賽性，易使兒童激動、興奮，容易表現出個人的道德意志品格，教練應經常強調良好的群體行為。

由於遊戲練習難於分配適當運動負荷，教練可通過對遊戲內容、規則、時間、器材、場地範圍進行限制，用以控制和調節運動負荷。

7.　「**比賽法**」是指在比賽條件下組織練習的方法。主要特點是競爭性強，兒童情緒高漲，因此能促使兒童發揮最大的機能能力。比賽法通常是在兒童較熟練和掌握動作的情況下運用，運用時要有明確比賽規則，執行規則時更要公正。

第四章

兒童體適能測試

第一節 兒童體適能測試的目的及意義

體適能測試有下列的目的及意義：

1. 評定兒童體適能水平

2. 測試訓練前及訓練後的進度比較

3. 找出兒童不尋常的生理狀況

4. 引起兒童學習動機

5. 確定體能活動編排是否有效

6. 確定體能活動強度是否適合

7. 設常模作研究用途

8. 提供資料作社會未來發展策劃

第二節　兒童體適能測試項目

兒童體適能測試

適合 **3 至 6 歲兒童**的健康體適能測試

1. 心率

2. 身高及體重

3. 皮脂測試（肱三頭肌及小腿內側）

4. 坐前伸（柔軟度）測試

5. 立定跳遠

6. 網球擲遠

7. 10 米 X 2 折返跑

8. 走平衡木

9. 雙腳連續跳

1. 心率

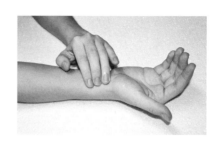

測試儀器：秒錶 / 脈搏測量器

測試方法：

1. 把食指及中指放在腕動脈上感覺搏動

2. 切勿大力按壓

3. 切勿用大姆指，因它有微弱搏動，容易導致錯誤

4. 計時一刻由「零」數起

5. 記下 15 秒內的搏動次數

6. 將上述搏動次數乘 4，得出每分鐘搏動次數

2. 身高及體重

測試儀器：量高計、體重儀

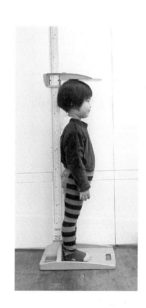

測試方法：

量身高：

1. 先脫鞋

2. 背靠牆身直立，雙腳合併

3. 腳、背及頭應靠著牆身

4. 眼望前方及視線保持水平

5. 測試員應以水平方向閱讀高度，並以厘米紀錄 (準確至最接近的 0.1 厘米)

量體重：

1. 先脫鞋及厚重衣服

2. 眼望前方和雙手放在身旁

3. 以千克作記錄單位 (準確至小數後一個位)

3. 坐前伸 (測試腰背及後大腿柔軟度)

測試儀器：坐位體前屈箱

測試方法：

受試者面向儀器，坐在墊子上，雙腿向前伸直；腳跟並攏，蹬在測試儀的擋板上，腳尖自然分開。測試人員調整坐墊高度使受試者腳尖平齊面板。測試時，受試

者雙手並攏，掌心向下平伸，膝關節伸直，上體前屈，用雙手中指指尖前進推動，直到不能推動及停兩秒為止。中指指尖位置為測試值。測試 2 次，測試人員記錄最大值，以厘米為單位，精確到 0.5 厘米。

注意事項：

1. 測試前，受試者應做好準備活動。

2. 測試時，受試者雙臂不能突然前振，不能用單手前推，膝關節不能彎曲。

3. 如果受試者未能接觸面板，記錄為 "0"。

4. 立定跳遠（測試下肢爆發力）

場地器材：

在平坦的地面（地質不限）上畫或設立起跳線（可用線繩或膠帶），在起跳線前方要備有沙坑或軟地面；以起跳線內緣為零點垂直拉一條長 1.5~2 米的帶尺， 直角尺一把。

測試方法：

受試者兩腳自然分開， 站立在起跳線後，然後擺動雙臂，雙腳蹬地盡力向前跳。測試人員觀察受試者雙腳的著地點，用直角尺的一條直邊抵著距起跳線內緣最近的著地點，另一條直邊與帶尺重合。帶尺上的數值即為測試結果。測試 2 次，測試人員記錄最好成績，以厘米為單位，不計小數。

注意事項：

1. 受試者起跳前，雙腳不能踩線，過線。

2. 犯規時成績無效，繼續測試直至取得成績為止。

3. 起跳時，不能有墊跳、助跑、連跳等動作。

5. 網球擲遠（測試上肢力量）

場地器材：

在平坦的場地畫一長 20 米，寬 6 米的長方形，設一端為投擲線，在投擲線後每間隔 0.5 米處畫一條橫線。卷尺 1 把，標準網球若干個。

測試方法：

受試者站在投擲線後，兩腳前後分開，單手持球，將球從肩上方投出，球出手時腳後可以向前邁出一步，但不能踩線或過線圈。一位測試人員站在投擲線側前

方位置發令;另一位測試人員觀察球的落點,並記錄成績。測試 2
次,取最好成績。以米為單位,精確到小數點後 1 位。

記錄方法:

　　如果球的落點在橫線上,則記錄該線標示的數值;如果球的落
點在橫線之間,則記錄靠近的投擲線所標示的數值;如果球的落點
已超出 20 米長的測試場地,受試者要重新投擲。

注意事項:

1.　測試時,測試人員應注意觀察球的落點。

2.　受試者投擲時,腳不能踩線、過線;不能助跑投球。

6. 10 米 x 2 折返跑(測試敏捷度)

場地器材:

　　在平坦的地面(地質不限)上畫長
10 米、寬 1.22 米的直線跑道若干條。
一端為起點、終點線,另一端為折返
線。在起、終點線外 3 米處畫一條目標
線,　在折返線處設一手觸物體(木箱或
牆壁)。秒錶若干塊。

測試方法：

受試者至少 2 人一組， 兩腿前後分開，站立在起點線後；當聽到起跑信號後， 立即起跑， 直奔折返線， 用手觸摸到物體（木箱或牆壁）後轉身跑向目標線。發令員站在起跑線的斜前方發令，在受試者起跑的同時， 開錶計時。當受試者胸部到達終點線垂直面時停錶。測試 1 次。記錄往返後通過終點的時間，以秒為單位，精確到小數點後 1 位。小數點後第 2 位數， 按 "4 捨 5 入" 的原則進位。

注意事項：

1. 測試前，測試人員要明確告訴受試者要全速直線跑，途中不能串道。

2. 起跑前，受試者不得踩、跨起跑線。

3. 起跑時，如受試者未聽到起跑信號，測試人員可輕推受試者的後背，促其起跑。

4. 受試者通過終點線後方可減速。

5. 在目標線處，要安排專人對受試者進行保護，防止摔倒發生意外。

7. 走平衡木（測試平衡力）

場地器材：

高 30 厘米，寬 10 厘米，長 3 米的平衡木一副，設一端邊線為起點線，則另一端為終點線。兩端外各加一塊與平衡木等高的寬 20 厘米、長 20 厘米的平台。

測試方法：

受試者站在"起點線"後的平台上，面向平衡木，雙臂則平舉，當聽到"開始"的口令後，兩腳交替向"終點線"前進。測試人員在受試者的側前方發令，在受試者起動的同時開錶計時，並跟隨受試者向"終點線"前進，同時觀察受試者的動作，防止發生意外。當受試者任意一個腳尖超過"終點線"時，立即停錶。測試 2 次，取最好成績。記錄以秒為單位，精確到小數點後 1 位。小數點後第 2 位數，按"4 捨 5 入"的原則進位。

完成形式：雙腳交替前進完成者記錄"1"；挪步橫走者記錄"2"；不能完成者記錄"3"。

注意事項：

1.　測試前，受試者腳尖不得超過"起點線"。

2.　中途落地者須重新測試。

3.　測試人員要注意保護受試者。

8. 雙腳連續跳（測試靈敏度）

場地測試：

卷尺，秒錶，軟方包(長 10 厘米，寬 5 厘米，高 5 厘米)10 個。在平地上按直線每間隔 50 厘米放置一個軟方包，距離第一塊軟方包前 20 厘米處畫一條"起跳線"。

測試方法：

受試者兩腳並攏站在"起跳線"後，聽到"開始"的口令後，雙腳起跳，連續跳過 10 個軟方包停止。在受試者起跳的同時，測試人員開錶計時，當受試者跳過 10 個軟方包雙腳落地時停錶。測試 2 次，記錄最好成績，以秒為單位，精確到小數點後 1 位。小數點後第二位數，按"4 捨 5 入"的原則進位。

注意事項：

1.　如受試者出現跨過軟方包、腳踩在軟方包上、將軟方包踢

　　亂或兩次單腳起跳等情況，要立即停止測試，重新開始。

2. 如果一次跳不過一個軟方包，可以兩次跳過。

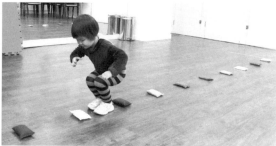

測試常模

男孩 3-6歲	1 劣 Poor	2 可 Below Average	3 常 Average	4 良 Good	5 優 Excellent
測試	(<16%tile)	(17-31%tile)	(31-69%tile)	(70-84%tile)	(>85%tile)
坐前伸 (cm)	<22.91	22.92-26.15	26.16-32.15	32.16-34.50	>34.51
立定跳遠 (cm)	<48.40	48.41-65.00	65.01-90.30	90.31-101.00	>101.01
網球擲遠 (m)	<2.50	2.51-3.50	3.51-5.50	5.51-7.00	>7.01
折返跑 (s)	>10.12	10.11-10.02	10.01-8.90	8.89-7.30	<7.29

| 走平衡木 (s) | >19.87 | 19.86-19.77 | 19.76-12.60 | 12.59-5.60 | <5.59 |
| 雙腳連續跳 (s) | >12.28 | 9.10-12.27 | 6.61-9.09 | 5.84-6.60 | <5.83 |

女孩 3-6歲	1 劣 Poor	2 可 Below Average	3 常 Average	4 良 Good	5 優 Excellent
測試	(<16%tile)	(17-31%tile)	(31-69%tile)	(70-84%tile)	(>85%tile)
坐前伸 (cm)	≤26.35	26.36-29.00	29.01-34.60	34.61-36.50	≥36.51
立定跳遠 (cm)	<53.00	53.01-68.00	68.01-87.00	87.01-97.00	>97.01
網球擲遠 (m)	<2.50	2.51-3.00	3.01-4.80	4.81-5.50	>5.51
折返跑 (s)	>10.40	10.39-10.30	10.29-9.30	9.29-7.70	<7.71
走平衡木 (s)	>19.84	19.83-19.74	19.73-11.88	11.87-5.60	<5.59
雙腳連續跳 (s)	>12.45	9.72-12.44	6.51-9.71	5.81-6.50	<5.80

（中國國家體育總局・國民體質測定標準幼兒部分・2000）

適合 7 至 12 歲兒童的健康體適能測試項目：

1. 心率

2. 血壓

3. 身高及體重

4. 皮脂測試

5. 3 分鐘踏台階測試

6. 坐前伸 (柔軟度) 測試

7. 手握力

8. 1 分鐘仰臥起坐

9. 立定跳遠

如有興趣深入了解上述各項測試，可報讀中國香港體適能總會舉辦之有關課程，查詢網址：http://www.hkpfa.org.hk/ 或參閱：許世全《實用體適能測試與評估》陳湘記圖書有限公司，2015。

第三節 兒童運動安全

兒童的運動安全和注意事項

1. 仍處於生長發育階段，其運動系統的功能還未完善。

2. 肌肉及中樞神經較易疲勞。

3. 肌力及肌耐力較差。

4. 骨骼堅固度和關節的穩固性較弱。

5. 如兒童有任何先天性或已知的慢性疾病，須請教醫生，看他們運動有何限制，並按醫生指示，做適量運動。

6. 兒童做運動較易過熱，留意給他們補充水份及電解質，並確保穿著合適的運動衣物。

有哮喘的兒童是否適宜運動

1. 有哮喘病的兒童祇要依照醫生的指示有需要時服藥，做運動是不會做成危險和傷害的。

2. 盡量避免在天冷而乾燥的環境進行運動。

3. 適量運動有助兒童強化肺部及氣管。

補充飲料防中暑

1. 水是人體內含最多的營養素之一，由於兒童正在生長發育期，物質代謝旺盛，排出代謝廢物較多，體溫也較高，故水量的需求比成年人多，同時，兒童身體各個組織系統仍未成熟，調節機能較差，兒童的排汗功能，只有成年人的四至五成，在體能活動時身體 如缺乏水份，會令體溫很快上升而加重心臟負荷，故較易中暑。

2. 切勿長時間做戶外運動，尤其避免上午 11 時至下午 3 時進行。

3. 前一小時開始飲適量水約 250ml，運動中每廿分鐘補水約 125ml，事後應喝適量的水或運動飲料，補充身體流失的水分及鹽分。

兒童做運動時須注意的安全事項

1. 應循序漸進，切勿操之過急。

2. 給他們間歇性之休息時間。

3. 留意兒童運動時之環境安全，給
 予他們適當的提示。

4. 運動時，身體有任何不適，須立
 刻停止運動。

謹防青枝骨折

1. 骨頭破裂，但未完全折斷，多發生於兒童身上，因其骨質
 較具彈性，受傷後只出現骨頭彎曲的情況。

2. 生長板本身的受傷（growth plate injury）。

3. 肌腱附著其上的扯裂性骨折（avulsion fracture）。

第五章
兒童體適能課程活動及策劃

第一節 遊戲教學與設計

玩耍 (PLAY) 與遊戲 (GAME) 的理念

玩耍 (PLAY)

- 自願參與，自我驅使，快樂及享受。

- 有助於認知、情緒調控及社交能力的發展。

- 培育創意，發揮潛能。

- 任何物品也可以變成玩具，提升想像及模仿能力。

遊戲 (Game)

當玩耍涉及明確的目標，而參加者亦需要遵守一定的規則，這種模式的玩耍稱為「遊戲」(Game)。

遊戲活動的概念和意義

1. 基本內容以身體為主，具有一定情節、角色、規則、娛樂性和競賽性。

2. 促進身體成長、基本活動能力、情緒體驗、認知能力、社會適應力和培養良好品德。

3. 遊戲是兒童自發、自願、積極參與而感到樂趣的活動。

4. 遊戲的目的就是遊戲的本身，而過程遠比成果重要。

5. 遊戲是兒童組織及演繹生活經驗的工具，亦是充滿幻想及創作的過程。

遊戲的分類

1. 按遊戲組織的形式

2. 按活動量

3. 按基本活動能力

4. 按身體質素

5. 按不同情節

6. 按不同器具

7. 遊戲的性質

遊戲的性質 (M.Parten, 1968)

1. 社交遊戲 Social Play

以人作遊戲對象，以求達至相互作用的效果。

社交技能包括：

1. 共同關注 (Joint Attention)

2. 輪流作轉 (Turn Taking)

3. 合作 (Cooperation)

4. 協商 (Liaison)

5. 規則遵守 (Obligation)

1-2 歲：獨行式遊戲 (Solitary Play)

以自我為中心，無意與其他幼兒一起玩耍，喜歡獨自遊戲。

2-3 歲：平衡式遊戲 (Parallel Play)

幼兒開始與同伴在同一空間內進行類似活動。雖有坐在一塊兒玩及目光交流，卻各自各玩，鮮有交流。

3-4 歲：聯合式遊戲 (Associate Play)

兒童漸漸社會化，有自己的玩伴談話，共同進行遊戲。以二人為主，如一起追逐、一起玩搖搖板。

4 歲以上：合作式遊戲 (Cooperative Play)

兒童的玩伴數目增加，遊戲結構由無組織變有組織。兒童開始學習遵守規則，自行合作及互相補足。

2. 物件遊戲 Object Play

1.功能性遊戲 (Functional Play)

主要是對物件的探索及模仿，即依照物件一貫的功能作定型的操作。例如用小鈴來搖動、用車子來推動。2-3歲的幼兒留於功能式玩物的階段，重點集中在物件操作練習。例如用沙填滿一桶一桶。

2.建設性遊戲 (Constructive Play)

利用物件作有組織、有成果的遊
戲活動，達到創作的目的。例如用積
木砌房子、用泥膠造車子。3 歲以上
的兒童不滿足於操作物件，開始有組
織、有目的地利用物件去創作及建造。

3.假想遊戲 Pretend Play

利用物件或想像去代替當前不存在的事物，以角色扮演或動作
扮演的活動。例如煮飯仔、扮醫生及病人等。

2-3 歲：

由單一片段式的扮演，變為同時扮演幾個相關連貫的活動。

3-4 歲：

開始代入其他人物角色，想像扮演其他
人物的行為。

4-5 歲：

語言及智力的增長，令兒童對世界進一
步了解，可以扮演的主題更多更細緻。

5 歲以上：

可以不運用任何物品，只依靠語言去想像人物及情節。

6-7 歲：

對假想遊戲的熱衷減少，開始喜愛規則性競技。

4.肌能遊戲 Motor Play

運用身體進行各種大肌肉活動，例如玩滑梯、踏單車等。

肌能遊戲種類 ：

1. 移動類

2. 跳躍類

3. 懸垂類

4. 翻滾類

5. 穿越類

6. 搬運類

7. 負重類

8. 支撐類

9. 平衡類

適合兒童體能遊戲活動的器材

各年齡階段的遊戲特點

2-3 歲：

1. 體力和基本活動能力較差。

2. 思維活動帶有形象性。

3. 集中和自控能力較弱。

4. 遊戲內容及動作應比較簡單及活動量少。

5. 規則和情節簡單易明。

6. 不太關心勝負，在乎參與。

4-5 歲：

1. 在體力、智力及社會性等有明顯的發展。

2. 動作更靈活及協調。

3. 注意力較集中及達一定的自我控制能力。

4. 集體觀念有所增強。

5. 喜歡情節較複雜和活動量較大的遊戲。

6. 遊戲角色可增多及由兒童自己擔任。

7. 希望自己在遊戲中獲勝。

6 歲左右：

1. 基本活動能力發展較好，動作更靈活、協調和體力較充沛。

2. 知識及理解力增加。

3. 一定的自控能力、責任感和團隊精神。

4. 遊戲內容宜豐富及活動量較大。

5. 喜歡具競賽、智力和體力結合的遊戲。

編排和創作體育遊戲的基本要求

1. 每個遊戲必須明確和具體。

2. 內容和活動方式必須符合該年齡班別兒童的發展水平和特點。

3. 選擇適合和安全的場地及器材，並充分利用現有條件和資源。

4. 選取的遊戲要由易到難，從簡單到複雜。

5. 編寫兒童體育遊戲的基本內容：

- 遊戲目標
- 遊戲名稱
- 適用年齡
- 場地與器具
- 遊戲方法及規則
- 安全及注意事項
- 簡圖或示意圖

導師們可因應兒童的年齡及生理特徵，選擇或設計合適該兒童的體育遊戲，讓他們快樂地和積極地投入學習，享受學習的樂趣，發展所長及擴闊其身體技能，使他們健康成長。

體育遊戲《例》

彩虹傘 (Parachute)

遊戲目標：訓練兒童的體力、靈活性、協調、合作及互助精神。

遊戲名稱：快樂彩虹傘

年齡：五歲以上

用具：彩虹傘 (直徑 4-6 米)，十多個大大小小的膠 / 皮球，手鼓 / 音樂。

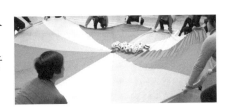

彩虹傘遊戲方法及規則

1. **煎香腸**：請 1 至 2 位兒童躺臥在彩虹傘中，其他同學搖動彩虹傘，好像在煎香腸，再轉動彩虹傘，使傘中的同學反轉再反轉。下一位兒童可以模仿煎魚或煎豬扒等。

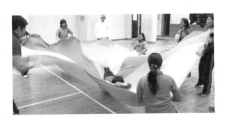

安全／注意事項：用正握手法（即手背向天）緊握彩虹傘。雙手距離較肩膊寬。不要把手穿入圈帶內。確保臥在彩虹傘中的兒童身上沒有硬物如皮帶扣或髮夾等。

2. **拋接球**：10 至 12 人一起拉動彩虹傘，拋接大、小球體。

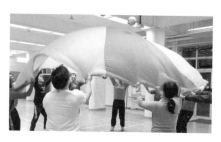

安全／注意事項：用正握手法（即手背向天）緊握彩虹傘。

3. **扇舞**：10 至 12 人一起轉動彩虹傘，使其形狀似一把扇在轉動。

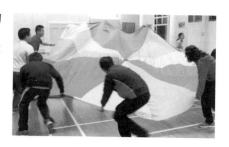

安全／注意事項：不要越走越快。

4. **穿越彩虹**：上下拉動彩虹傘，當彩虹傘上升時，走進傘中央，當彩虹傘下降時，站穩，

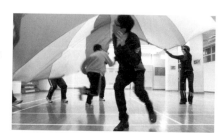

當彩虹傘再上升時便跑出來，走到下一位將走進傘中央兒童的背後，準備接傘。

安全 / 注意事項：小心兒童相撞。

5. **波濤洶湧**：上下拉動彩虹傘，當彩虹傘上升時，導師令一位兒童走進傘中央，當彩虹傘下降時，蹲下，手執彩虹傘的兒童將傘拉下，並用力搖動，使傘中的兒童有如置身於波濤洶湧的大海裏。數秒後，把傘拉高，傘中的兒童走出，換轉下一位小朋友。

安全 / 注意事項：搖動彩虹傘時要盡量蹲下。

6. **大蘑菇**：上下拉動彩虹傘，當彩虹傘上升時，兒童一起走進傘內，把傘從身後拉下並坐在傘邊，把兒童包住。

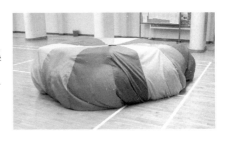

安全 / 注意事項：約 10 秒左右便把傘內的兒童放出，切勿包得太久。

7. **吃蘑菇**：上下拉動彩虹傘，當彩虹傘下降時，所有兒童坐在傘邊，形成一個大蘑菇，兒童向大蘑菇中心慢爬，就像吃掉大蘑菇一樣，直至大蘑菇消失。

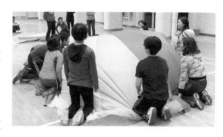

 安全／注意事項：著令兒童小心慢爬，慎防相撞。

8. **花開富貴**：吃掉大蘑菇後，所有兒童坐在傘中，用傘將全部兒童包裹起來，一齊張開彩虹傘，像開花一樣。

 安全／注意事項：確保在彩虹傘中的兒童身上沒有硬物如皮帶扣或髮夾等。

第二節 球類活動

在球類遊戲中兒童可學習或加強下列能力：

1. 遵守規則。

2. 接受勝利與失敗。

3. 兒童之間可互相討論、溝通及決定戰略。

4. 學會處理個別同伴的不足，取長補短。

5. 對不同的訊號如哨子或手號等作出適當的反應。

6. 懂得如何分組，如三人一組或五人一組等。

7. 融合已掌握的運動技巧和新學會的技巧，作出更多變化。

8. 增強團隊精神及組員之間的合作。

9. 利用隊名、隊歌或口號，增加對團隊／學校的歸屬感。

10. 提升創作力。

11. 互相鼓勵，不斷進步，更加進取。

12. 被他人接受、讚許，提升自信與自尊。

13. 享受運動的樂趣。

適合兒童的球類活動很多，下列是一些例子：

1. 滾動海綿球（2-3 歲）

導師與 3 至 4 位小朋友坐在地上，雙腳分開，圍成一圈。導師開始把海綿球滾向每位小朋友，令他們滾回海綿球。然後，導師同時滾出 3 至 4 個海綿球，讓小朋友不停地用手接著正在滾動的海綿球及忙著滾出手中的海綿球，最後，看誰能最快把他範圍內的海綿球全部滾出便是勝利。

2. 傳球遊戲（4-6 歲）

因應兒童的體型，選擇合適大小及重量的皮球或塑膠球。

4 - 6 人一組：

1. 胯下傳球

2. 頭上傳球

3. 左右身則傳球

4. 混合傳球比賽

3. 籃球遊戲（5 歲以上）

1. 投籃

2. 拍球／運球

3. 直線、彈地傳球

4. 隊長球／小型籃球賽

4. 足球遊戲（5 歲以上）

1. 射龍門

2. 用腳傳球

3. 用腳運球

4. 小型足球賽

5. 排球遊戲（6 歲以上）

1. 下手傳球

2. 下手發球

3. 小型排球賽

6. 閃避球（6 歲以上）

1. 投球

2. 接球

3. 閃避

第三節 重量訓練

兒童進行負重練習問題

前蘇聯 E.P. 列維 • 果里涅夫斯卡《學前兒童體育》(五十年代) 認為學前兒童的身體練習，必須是動力性的，盡可能使多數的肌肉組參與，特別是大肌肉。因為動力性的肌肉活動，不僅使肌肉本身加速充血，而且使一些有關的骨骼加速充血，因而促進骨骼增長，並注意，提倡幼兒動力性的肌肉活動的同時，反對靜態的肌肉緊張，及舉重和推重物等活動。強調發展學前兒童肌肉活動的協調性、靈敏性較為重要。

ACSM 青少年阻力訓練指引 (1995-2000 年)

1. 合資格的成人應全程監督及指導。

2. 設定可達到的目標。

3. 強調動作正確性，而非所能承受的重量。

4. 需要時應增加輔助人員，確保訓練安全。

5. 每一阻力訓練環節均應以暖身和伸展運動作起始。

6. 當能掌握正確技術並肌肉強度增加後，才增加阻力的強度。

NSCA (National Strength and Conditioning Association)

對兒童進行經適當設計和被監督的阻力訓練指引 -

1. 是安全的。

2. 能增加兒童的肌肉力量。

3. 能提高運動技術和表現。

4. 幫助減低活動時受傷的機會。

5. 改善兒童社會心理素質。

6. 能提高兒童的總體健康。

7. 能提高兒童柔軟度、速度及靈巧度。

建議訓練計劃

每星期訓練 2-4 次，用 10-15 RM 的重量完成 1-2 組。

力量

肌肉收縮所產生的力量是受神經系統的調控，神經系統對肌力的調控主要通過改變運動單位募集數量和改變神經衝動的頻率來產生。

注意：兒童 — 肌力弱，神經系統調節差 (不對稱)，屈肌緊張。

耐力

是一種在某種活動中對抗疲勞的能力，也和供氧量有關。故耐力是取決於神經中樞功能的穩定性，運動器官和內臟器官功能的協調性，及供氧器官如心臟和血管等。兒童機體的能量消耗在發育，過大的運動量可能對成長造成不良的影響，應發展兒童一般的耐力。

前蘇聯《幼兒園教育大綱》要逐步發展和培養一般的耐力，可透過中度和均速的訓練。

70 年代日本

著名教授(名古屋大學)勝部篤美的《幼兒體育的理論和實踐》指出:靈巧性是幼兒體育運動中應該最受重視的一環,而肌肉力量、耐力在幼兒期不是重點。原因是:

1. 從兒童發育曲線看出,神經系統在幼兒期發育很快,已為提高其功能打下了基礎,因此應考慮在幼兒期盡量設法豐富運動經驗,並掌握精巧性。而幼兒期肌肉和骨骼發育較遲,説明尚未為肌肉運動作好準備。

2. 從幼兒體育運動的效果來看,與體育運動神經控制有關的項目如靈敏度和平衡力(稱調整能力)的發展顯著,而耐力和肌力的發展較差。

第四節 健體舞及音樂律動

音樂節奏與歌曲的功能

1. 陶冶性情（規律、秩序、和諧）

2. 控制情緒，舒緩壓力

3. 令人沉醉於別的境界

4. 集中注意力

5. 轉移吸引力

6. 形造不同氣氛，提升士氣

7. 加強歸屬感及團隊精神

8. 增加動作美感和協調

9. 簡單而重複的旋律易使人厭煩（神經性疲勞）

10. 增強學習能力

兒童健體舞的設計與編排

配合兒童的年齡特點及喜好，設計適當的故事背景及動作難度，再配合形造氣氛的器材和節奏明快的音樂。編排具娛樂性、教育性及舞蹈美感的健體舞課。

動作特色及健體舞特點

1. 盡量包括上肢、軀幹及下肢大肌肉的鍛煉。

2. 設計上下、左右、前後及不同方向的路線組合。

3. 考慮對肌肉力量、關節靈活性及肌肉柔軟度的訓練。

4. 節奏及動作幅度由小至大、由慢至快、由簡單變化至較複雜變化。

5. 確保正確姿勢及良好體態。

6. 動作要求協調、舒展、活潑、有朝氣。

7. 音樂節奏要求與自然動作速度配合。

8. 利用故事作背景，模仿動物、人物、生活動作或體育活動等等。

9. 基本動作組合應考慮人體關節活動類型，以對稱動作為主。

10. 動作路線以直線為主，避免過多曲線或舞蹈化動作。

11. 鼓勵兒童多作示範或演出。

兒童健體舞課的準備

1. 熟悉掌握音樂及全套動作。

2. 編排訓練的節數及進度。

3. 制定每節課堂的運動目標。

4. 選擇指導方式、場地及器材。

5. 選擇適當主題音樂。

6. 健體舞環節的音樂拍子速度最佳為每分鐘 120 至 140 下之間。

7. 可考慮安排個別兒童作示範或帶領部份動作組合。

兒童健體舞課的教學步驟

1. 熱身運動 (5 分鐘) 包括：

 a. 伸展運動

 b. 舒鬆運動

2. 健體舞 (20 分鐘)

 強度維持於**自覺運動吃力程度量表** (RPE)

 4 至 7 之間

3. 整理運動 - 伸展運動 (3 分鐘)

4. 課後檢討 (2 分鐘)

兒童體適能課堂教案《例》

日期：＿＿＿＿＿＿年　月　日　　　學生年齡：＿＿5 - 6歲＿＿

地點：＿XXX＿　　　　　　　　　活動主題：＿兒童健體舞＿

時間：10:30-11:00（30分鐘）　　上課人數：＿＿14人＿＿

教學目標

1. 提升兒童的心肺耐力，促進兒童身體包括骨骼、肌肉、體型及姿勢的正常發展。

2. 培養兒童的韻律感，提升運動效果，養成健康的運動習慣。

3. 發展健康活潑的身心，舒緩壓力。

教學程序

時間 （分鐘）	教學內容	音樂拍子速度／動作圖示
5	**1. 熱身運動** *a. 伸展運動* • 大字形深呼吸。 • 弓箭步伸展左、右小腿。 • 蹲下伸展左、右膕繩肌。 • 站立伸展腰肌，前彎腰，左、右則彎腰，左、右轉腰。 • 伸展肩三角肌，肱三頭肌及胸大肌。 *b. 舒鬆運動* • 大踏步，向前、左、右轉圈。 • 踏步同時双手向後、向前打圈。 • 踏步同時双手向上推、向下推。 • 踏步同時双臂屈伸。 • 踏步提膝，双手輕拍大腿。	*a. 世界真細小* 每分鐘 114 拍 *b. 有隻雀仔跌落水* 每分鐘 144 拍

20	**2. 健體舞**	
	a. 動作教授	*a. 香蕉船,冰冰轉,打開蚊帳,齊齊望過去,跳飛機。*
	• 模仿小士兵步操。	
	• 模仿小鼓手 (踏步提膝,双手輕拍大腿)。	
	• 模仿小雞行走動作。	
	• 模仿蝴蝶飛舞 (踏點步,双手飛鳥動作)。	每分鐘 120 - 130
	• 模仿小公牛 (踏點步,双手向上推動作)。	
	b. 舞蹈組合	*b. 蝴蝶妹妹,雪姑七友,小丸子放暑假,IQ 博士,小小運動會。*
	• 模仿一隊小士兵步操到一個農場 (16 拍)。	
	• 見到小雞,模仿小雞行走動作 (16 拍)。	
	• 小士兵步操前進 (16 拍)。	
	• 見到蝴蝶飛舞,模仿蝴蝶踏點步,双手飛鳥動作 (16 拍)。	
	• 小士兵步操前進 (16 拍)。	每分鐘 130 - 140
	• 見到小公牛,模仿小公牛踏點步,双手向上推動作 (16 拍)。	
	• 小士兵步操前進 (16 拍)。	
	• 小士兵擔當小鼓手操出農場,踏步提膝,雙手輕拍大腿 (16 拍)。	
	重複上述組合六至八次	
	• 嘗試將以上組合動作重複次數由 16 拍減至 8 拍。重複次數遞減法 (倒金字塔)。	
	重複每個動作 8 拍的組合六至八次	

3	3. 整理運動	世界真細小
	伸展運動	每分鐘 144 拍
	• 大字形深呼吸。	
	• 弓箭步伸展左、右小腿。	
	• 蹲下伸展左、右膕繩肌。	
	• 分腿坐，伸展左、右三角肌。	
	• 仰臥，伸展腰、腹，屈膝，双膝放左邊，面向右邊。重複相反方向。	
	• 屈膝俯伏，伸展軀幹。	
2	4. 課後檢討	
	• 小朋友，你們的身體有沒有感覺不適？	
	• 你們喜歡這類健體舞嗎？	
	• 下次你們想到那裡去玩耍？	

第五節 運動教育與現代創造舞

運動教育（Movement Education）

一般體育活動多數強調身體方面的發展，而忽視了兒童的感情、認知、社會性和創意性的發展，並培育兒童成為一個較全面的人。

兒童進行運動或體能活動是一種適應個人需要的，有主題的和促進其發展的方法。實質上，運動教育同時提供有關身體、感情、認知和社會性活動的綜合性教育。

兒童運動教育與傳統教學

1. 導師的作用

運動教育中，導師不但是技能的示範和傳授者，而是作為兒童發展的促進者和兒童學習過程中的參與者。導師對兒童自身需要和能力的認識與感知，比導師本身所具有的技能水平更為重要。導師在運動教育過程中應做到：

a. 提供一個讓兒童能自由地進行發明和創造的環境。

b. 鼓勵和指導兒童通過自己的探索去發現新概念。

2. 教學方法

傳統教學

a. 重點放在具體練習上和集中分析技能動作。

b. 要求立即作出反應。

c. 要求反應一致。

d. 重點放在知識和技能的傳播及正確方法的示範。

運動教育

a. 重點放在運動思想 (主題) 或概念。

b. 解決問題，實際體驗和給時間讓兒童思考。

c. 反應多樣化，有個體差異。

d. 重點放在兒童的發現和學習上，對種類和特性等方面進行適當的講解及示範。

運動在兒童的全面發展中起着重要的作用，這不但促進兒童身體生長和發育，而且還能達致 "全人教育" 的目標。

運動教育的基本概念

1. 基礎運動 (Basic Movement)

2. 教育性體操 (Education Gymnastics)

3. 創意性運動 (Creative Movement)

4. 探索和發現 (Exploration and Discovery)

課程內容包括：

1. 體操活動

即基本的運動技能，如跑、跳、攀、爬、翻滾、平衡等。這種活動是通過具體的身體控制練習來達到對某種身體需要的自我控制；例如 "我能否跳過這個小圈子"。

2. 遊戲活動

目的是學習簡單規則，可定勝負。如 "麻鷹捉雞仔"，它是通過一人利用本身運動技能設法捉到另一人而獲得勝利。

3. 舞蹈活動

表演性活動，是指那些有節奏的和運用身體語言來表達的運動，常利用音樂來伴隨，以表達各種思想和感情，是一種主觀、抽象和富創意的運動。

現代創造舞

魯道夫・拉班 Rudolf Laban (1879 ~ 1958) 之動作分析理論

魯道夫・拉班，匈牙利人，窮畢生的精力研究人在運動方式上的特點及差異，他認為人在運動中都具備某些共同的原理，這就是他創立的 16 種基本運動主題，每個主題都有一個運動思想，即處於生長過程中的兒童的運動感知發展狀況。他把傳統規範的舞蹈教學模式，一百八十度改變過來，形成了能培養兒童發揮創意、舒發感情和加強身體表達能力的舞蹈形式，讓每一個兒童都可以參與，因為，拉班認為舞蹈是屬於每一個人的，而並不是屬於小部份有舞蹈天份的人。

拉班 16 種基本運動主題

主題 1	身體意識 (Body Awareness)
主題 2	力量、時間與速度意識 (Awareness of Weight & Time)
主題 3	空間意識 (Awareness of Space)
主題 4	力量流動空間與速度 (Awareness of Flow of Weight of the Body in Space & Time)
主題 5	伙伴互相適應 (Adaptation to a Partner)
主題 6	身體工具運用 (Instrumental Use of the Body)
主題 7	基本動作效果 (Awareness of Basic Effort Actions)
主題 8	工作節奏 (Occupational Rhythms)
主題 9	動作空間 (Awareness of Space in Movement)
主題 10	基本動作的變化 (Transition Between Basic Effort Actions)
主題 11	空間運用 (Orientation in Space)
主題 12	形態與動作效果 (Combination of Shapes & Efforts)
主題 13	動作高度提升 (Elevation)
主題 14	組群意識 (Awakening of Group Feeling)
主題 15	組群形態 (Group Formation)
主題 16	動作表達質量 (Expressive Qualities of Movement)

主題 1　身體意識

　　以舞蹈方式認識身體各部份如：頭、肩、手、胸、腰、臀、腳等。把兒童的注意力引向身體各部位，令其移動、承受重量、屈曲、伸直及做出不同的動作。

　　以下是一些帶領兒童發展身體意識的活動：

1. 用身體不同的部份帶動，跟隨節奏向前、後、左、右移動，找尋相同身體部份帶動的同學，走在一起，繼續一起向同一方向移動。

2. 用身體不同的部份支撐體重，每四拍轉一個姿勢，轉三次後重複。

3. 兩人一組，互相學習對方的三個動作，兩人像照鏡一樣，做出**對稱**的舞蹈動作。

4. 兩人一組，各自做出自己的動作，形成**不對稱**的舞蹈動作。

對稱動作的感覺	不對稱動作的感覺
愛限制 (Restricted, bound)	自由 (Free)
平衡 (Balanced)	不平衡 (Unbalanced)
平穩 (Stable)	不平穩 (Unstable)
嚴肅 / 莊重 (Solemn)	自然 (Natural)

主題 2　力量、時間與速度意識

1. 力量意識

　　力量是基本動作原素之一，它反映出肌肉收縮強與弱的質量。

不同的力量程度可表達下列的個人感覺：

重 / 緊縮 (Firm)	輕 / 放鬆 (Fine)
強 / 重 (Strong/Heavy)	輕 / 弱 (Light/Weak)
堅固 (Tough)	脆弱 (Delicate)
強有力 (Forceful)	平靜 / 安寧 (Peaceful)
抵抗 / 阻力 (Resistance)	不緊張 (No tension)
嘈吵 (Noisy)	輕聲 (Quiet)
下沈 (Sinking)	浮力 (Buoyant)
活力 (Vitality)	士氣低落 (Demoralizing)
活潑 (Active)	被動 / 消極 (Passive)
緊張 (Tense)	輕鬆 (Relax)

　　以下是一些引領兒童發展**力量**意識的活動：

重 - 模仿大象、機械人、搬動大石等。

輕 - 太空人漫步、小鳥飛行、如履薄冰。

2. 時間與速度意識

突發 / 快速 (Sudden)	持續 / 緩慢 (Sustain)
緊急 (Urgent)	慢 / 延續 (Slow, prolonged)
敏銳 / 機警 (Sharp)	平滑 / 柔和 (Smooth)
興奮 / 激動 (Excited)	漫不經心 / 淡漠 (Careless)
立即 / 緊接 (Immediate)	拖延 / 逗留 (Lingering)
突然改變 (Sudden change)	漸漸改變 (Gradual change)
匆忙 (Hurry)	不匆忙 (Unhurried)
暫停 / 中斷 / 間歇 (Pause)	連續 (Non-stop)

以下是一些引領兒童發展**時間與速度**意識的活動：

顫抖 (Shivering)	絞 / 擰 (Wringing)
振翼 / 拍翅 (Fluttering)	按壓 (Pressing)
振動 (Vibrating)	浮動 (Floating)
根疲力竭 (Exhausting)	休養 (Resting)
容易控制 (Easier to control)	難控制 (Difficult to control)

3. 節奏 (Rhythm)

- **規律節奏** – 如一般有規律節奏的歌曲或音樂等。

- **不規則節奏** – 如我們日常的生活動作或語言等。

節奏感是與生俱來的，胎兒在母體時已感受到母親的心跳聲，但對音樂節奏的反應卻因人而異。現代創造舞常以不規則的節奏來配合舞蹈動作，因為主要是利用身體語言去表達心意、感情、意識

或故事等，所以通常先創舞蹈，後配音樂，與傳統舞蹈編排方法相反。

主題 3　空間意識

1. 動作空間範圍

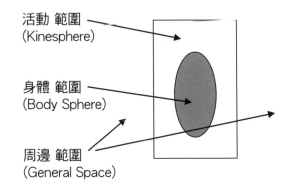

活動 範圍
(Kinesphere)

身體 範圍
(Body Sphere)

周邊 範圍
(General Space)

身體範圍的動作提示

收縮 (Contract)	伸展 (Extend)
緊靠 (Close)	開放 (Open)
內卷 (Curl in)	外展 (Stretch out)

活動範圍的動作提示

盡量伸展、開放向外移離原地，擴大身體範圍的動作，感覺外界空間，進入不同的空間範圍，尋找導師指示或帶領的方向。

2. 三種高度空間 (levels)：
高 (High)、中 (Medium)、底 (Low/Deep)

因為高度的概念十分抽象，高有多高，底有多底。導師可首先介紹兒童認識何謂 " 底 " 的高度，膝蓋著地的動作便是 "底" 高度動作；然後介紹 "高" 高度動作，兒童可觸摸的最高點便是 " 高 " 的高度；在底與高之間便是 "中" 的高度，所有活動在這範圍都屬於中等高度的動作。

3. 八個平面方向和上下方向

1. 前 ↑
2. 後 ↓
3. 左 ←
4. 右 →
5. 左前 ↖
6. 左後 ↙
7. 右前 ↗
8. 右後 ↘
9. 上 ↑
10. 下 ↓

4. 空間運用特質 (Space Qualities)：

1. **弧形 / 曲線** (Flexible) - 如舞蹈旋轉動作。

2. **方形 / 直線** (Direct) - 如拳擊直拳動作。

綜合運用力量意識、時間與速度意識及空間意識

嘗試用一種自選動作去表達下列三個動作原素：

時間 (Time)	力量 (Weight)	空間 (Space)	動作例子
突然 / 快速 (Sudden)	重 (Firm)	直線 (Direct)	拳擊直拳
突然 / 快速 (Sudden)	重 (Firm)	曲線 (Flexible)	轉身踢腿
持續 / 緩慢 (Sustained)	重 (Firm)	直線 (Direct)	被大石壓下
持續 / 緩慢 (Sustained)	重 (Firm)	曲線 (Flexible)	推動大石磨
持續 / 緩慢 (Sustained)	輕 (Fine Touch)	直線 (Direct)	紙鳶滑翔
持續 / 緩慢 (Sustained)	輕 (Fine Touch)	曲線 (Flexible)	太極動作
突然 / 快速 (Sudden)	輕 (Fine Touch)	直線 (Direct)	子彈發射
突然 / 快速 (Sudden)	輕 (Fine Touch)	曲線 (Flexible)	鳳凰展翅

五類基本身體活動及靜止活動

1. **姿勢** (Gesture) — 所有原地動作。

2. **步行 / 舞步** (Steps) — 所有轉移身體重心的動作。

3. **移動** (Locomotion) — 所有移離原地的動作。

4. **跳躍** (Jumps) — 所有空中的動作。

5. **轉動** (Turns) — 所有轉換方向的動作。

6. **靜止** (Stillness) — 所有靜止的動作。

第六節 親子遊戲

　　親子遊戲是家庭內成人（父母等）與兒童之間發生的遊戲。它是親子交往的一種重要方式，對改善互相關係，提供雙向交流及溝通的機會；緩和緊張或對立的氣氛及提高家庭和諧互信等有特殊意義。

1. 親子遊戲的類型

　　親子遊戲的發生和發展延續於幼兒至小學或以上階段，親子遊戲可分為兩種性質的類型：

a. 嬉戲性遊戲

　　以觸覺、肢體運動為主，目的在於感情上交流和情緒上的滿足，帶有濃厚的親情表現。

b. 教學性遊戲

　　利用玩具或器材來進行，給兒童某種知識、技能或解決問題等能力。

父親一般較多與兒子進行嬉戲性遊戲，而母親則較喜歡以教學性遊戲與子女玩耍。

2. 親子遊戲的特點

親子遊戲與幼兒園等機構中的兒童遊戲的最大分別是加入了家庭成人，家長的身份暫時放下，形成了平等的玩伴關係。

a. 情感性

具雙向情感聯繫，而能強化子女與父母之間的交往；因在遊戲過程中有較多的身體接觸和視線交流。

b. 發展性

家長正確的價值觀、正面的思想和行為在遊戲中不知不覺地寓教育於遊戲中，用自己的知識經驗去影響子女。兒童在親子遊戲中獲得的知識、經驗和技能比獨自遊戲和同伴遊戲更豐富，有助加強語言能力。由於具安全感，兒童的人際關係較佳。有親人在，兒童更能開放地投入角色和承擔責任。

3. 親子遊戲例子

1. 小蝙蝠

2. 放飛機

3. 收腹肌

4. 大小螃蟹

第七節 兒童體適能課堂設計

兒童體適能課的組織

1. 基本結構

i. 開始部分：熱身活動

- 作心理和生理的準備，佔總時間 10-15%

ii. 基本部分：課堂內容

- 課堂內容，佔總時間 70-80%

iii. 結束部分：整理活動

- 加快恢復，佔總時間 10-15%

2. 運動強度

i. 按兒童的生理和心理特點編排

- 開始時運動強度由小至大，再由大至小結束

- 維持於**自覺運動吃力程度量表** (RPE) 4 至 7 之間

- 心率強度：

 - 課前與課後相差約每分鐘 40-50 下。

- 平均心率為每分鐘 130-150 下。

- 心率應在 5-10 分鐘內恢復正常。

ii. 課堂的活動密度應佔總時間的 50-70%。

（劉馨 . 學前兒童體育 .1998）

3. 組織兒童體適能課注意事項：

1. 上課時間為：幼兒班約 20 分鐘，低班約 25 分鐘，高班約 30 分鐘。

2. 注意課堂強度與密度的合理分配。

3. 注意上肢和下肢活動的結合。

4. 運動須循序漸進。

5. 運動前後，須作熱身及整理活動。

6. 運動時間不能過長，運動量及強度要適中。

7. 避免進行憋氣的靜力性運動。

8. 避免在過硬的地面活動。

9. 避免作過量的負重運動及轉向。

10. 選擇安全、清潔和適合的器材及場地。

11. 注意環境的溫度、濕度及空氣流量。

12. 以全身活動為主，勿過度集中於身體某部份。

兒童體適能活動課 教案 《例》

日期： _____年 月 日(星期) **班級：** N.2 班 (3-4 歲兒童)

時間： 上午 10 時 00 分至 10 時 25 分 **活動項目** 循環式體能遊戲

地點： 大肌肉室 **活動名稱：** 勇敢的消防員

人數： 14 人

教學目標：

1. *生理目標*：能做出爬行及跨跳等動作，以加強肢體動作協調，促進正常的生長發育。

2. *心理目標*：能自行完成循環遊戲中各項目，以培養進行活動的自信心及解難能力。

3. *個人社會化目標*：能有秩序地完成遊戲，學會理解及遵守遊戲的規則。

已掌握的技巧： 爬行，雙腳跳及單腳跳。

新學習的技巧： 跨跳。

教學程序：

時間	教學內容	教材 / 器具	備註
5 分鐘	**1. 熱身運動** • 老師播放音樂，並請幼兒坐下進行伸展運動。 • 以帶幼兒坐飛機到外地旅行為引起動機，請幼兒扮成小飛機。播放「小飛機」音樂，帶領幼兒進行餘下的熱身運動： 1. 扮作小飛機圍圈緩步跑。 2. 隨著音樂飛高飛低。	1. CD 機 2. 「小飛機」音樂 CD	
15 分鐘	**2. 教學內容** • 故事：到達了旅行地點卻發現發生火警，請他們變為勇敢的消防員救出被困的人 (出示消防員手偶以增加興趣)。 • 教授跨跳技巧 (消防員特訓)： 帶領幼兒大步前行，先跨過 10 厘米濶的地線；再跨過約 10 厘米長的豆袋。因應幼兒的能力，加濶地線的距離，使每一位小朋友都可以跨出障礙物救人。 • 以循環式遊戲鞏固新學習的技巧及練習已掌握的技巧。(播放節奏強勁的音樂) • 消防員任務：由 A 籃子拿取布偶 (被困的人) 越過滑梯、地洞、障礙物及石澗，最後放到 B 籃子內。看誰救出被困的人數最多。 • 遊戲完結，停止音樂	1. CD 機 2. 節奏強勁的音樂 3. 消防員手偶 4. 地墊/隧道、各式障礙物、布偶、籃子	

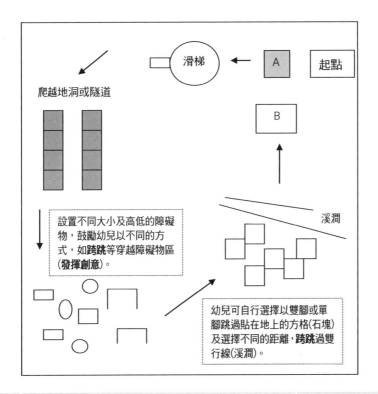

5 分鐘	**整理運動**	1. CD 機	
	• 故事：火警撲滅了，太陽下山了，各位消防員也要坐飛機回家休息了。	2. 輕柔的音樂	
	• 播放輕柔的音樂，請幼兒隨老師以圓形路徑慢慢跑，隨之由慢跑變成慢行、坐下來、進行**伸展運動**，放鬆身體，最後躺下來。		
	• 請幼兒用毛巾抹汗及幫忙收拾用具。		
	課後檢討		
	• 小消防員辛苦嗎？在救火期間有沒有受傷？最刺激是那一部份？長大後會當消防員嗎？		

第六章

兒童營養

　　一般 3-12 歲為兒童期，此期間兒童活動能力和範圍都增加，體格維持穩步增加，而且獨立活動能力也逐步加強。因此，合理和適當的營養是兒童健康成長的必要條件，目的是保證兒童攝取的營養物質足夠用於發展的需要、能量的產生和各種生理活動的正常運作及身體組織的修復等。

第一節 兒童營養與生理特點

　　兒童體格發育速度比嬰兒期相對減慢，但生長速度仍然較快。體高每年可增加 4-7.5cm，體重 2-2.5kg。神經細胞的分化已基本完成，但腦細胞體積會繼續增大。學前兒童 (3-6 歲) 咀嚼及消化功能仍不能與成人相比，其膳食應特別烹製，既要保證營養，又要俱備色香味多樣化，以增加兒童食慾。兒童期由於活動能力增強，又

處於探索期而興趣多，易出現飲食無規
律、偏食或零食過多等問題，影響營養
物質的攝取。例如礦物質的鐵、鋅和維
他命等。

　　還有較嚴重的是社會富裕了所產生
之兒童活動量大幅下降，坐式生活過多
而引致肥胖和嚴重超重等社會問題。

兒童的營養需要

1. 能量類

	1 歲	4 歲	7 歲	10 歲	13 歲	成人
糖 (CHO) 克／公斤／日	12	15.5	15	13	10	6-7
脂肪 (Fat) 克／公斤／日	3.5	3	2.5	2.5	2.5	1-1.5
蛋白質 (Protein) 克／公斤／日	3	2.5	2.2	1.8	1.7	0.8-1

2. 非能量類

		1歲	4歲	7歲	10歲	13歲	成人
水 (ml/kg/day)		110-130	90-100	70-90	60-85	50-60	40-50
礦物質 (Mineral)	鈣 (g)	0.8	0.8	0.8	1.1	1.2	0.8
	磷 (g)	0.8	0.8	0.8	1.1	1.2	0.8
	鐵 (mg)	15	10	10	14	18	14
	鎂 (mg)	150	200	250	350	400	350
維他命 (Vitamin)	A(mg)	400	500	700	1000	800	800
	C(mg)	40	40	40	50	50	50

（朱念琼·兒科護理·2001）

第二節 兒童的能量需要

1. 基礎代謝率 (BMR) 是維持人體生命活動的最基本能量。

年齡	基礎代謝率（卡路里／公斤／日）
1 歲	55
2 歲	44
12 歲	30
成人	25

2. 食物特殊動力 (specific dynamic effect) 是指身體由於攝取食物而引起體內能量消耗增加的現象，蛋白質：30%，脂肪：5%，糖：4-5%，而混合食物約 10%。

3. 氣溫的高低會影響代謝率的增減。人在常溫 20℃ —30℃，代謝率變化不大；但當氣溫在 20℃ 以下或 30℃ 以上時，代謝率則會相應增加。

4. 活動量的大小及生長發育期等因素也會影響代謝率的增減。如 1 歲內與青春期（約 12-14 歲）應額外增加 25-30% 的熱量。

5. 不被吸收而排泄出體外的食物約佔總量的 10% 左右。

總結以上各點的影響及需要，一般人每日所需要的熱量約為：

年齡	每日所需熱量
1 歲內	110 卡路里 / 公斤
4 歲	100 卡路里 / 公斤
7 歲	90 卡路里 / 公斤
10 歲	80 卡路里 / 公斤
15 歲	60 卡路里 / 公斤
成人	35-40 卡路里 / 公斤

如體重相同的健康兒童，非肥胖兒童比肥胖兒童需求較多。

（朱念琼‧兒科護理‧2001）

第七章
特殊兒童體能活動特點

　　兒童體適能導師的責任主要是認識何謂特殊兒童，及早發現可能有問題的兒童，與家長商討解決辦法，或轉介有關機構尋求協助。

　　根據美國 Individuals with Disabilities Education Act (IDEA) 特殊兒童有下列分類：

1. 特殊學習障礙

2. 語言障礙

3. 智力障礙

4. 嚴重情緒煩擾

5. 多種感知覺障礙

6. 聽覺障礙

7. 骨骼變形

8. 視覺障礙

9. 耳聾症

10. 腦創傷

11. 其他健康障礙

12. 活躍症 (多動症)

13. 自閉症

14. 強迫症

15. 資優

一般異常行為或反應

1. **哭及尖叫 —** 吸引注意力。

2. **拋擲 —** 吸引注意力或喜歡聽到物件著地聲。

3. **咬及吸吮 —** 尋求慰寂，防禦或增加安全感。

4. **碰頭 —** 自我刺激或喜歡聽到碰頭聲音或感覺。

5. **退縮 —** 害怕陌生人或陌生環境。

6. **壓／捽眼睛 —** 自我刺激或喜歡看見閃光。

7. **搖動 —** 尋求慰寂，缺乏安全感或自信心。

一般處理手法

1. 先觀察了解其感受及異常行為的成因。

2. 加強溝通，多加愛護，使兒童有足夠的安全感。

3. 及早預防其異常行為變成習慣。

4. 切勿擴大其行為或反應過大。

5. 以其他事物取代其異常需要或行為。

6. 利用其興趣及著迷之事物吸引兒童注意及集中能力。

7. 利用其他事物去刺激或吸引兒童，分散或轉移其注意力，讓其暫時忘記不良行為。

8. 加強正面和反面回饋，提供協助，讓兒童嘗試錯誤，多鼓勵及讚賞成功例子。

9. 加強指令形式及次數，如：口頭提示、姿勢或手勢提示加上身體協助等。

10. 排除或抽離可能發生危險的事物，確保兒童在安全情況下活動。

合適的體能活動

合適特殊兒童的體能活動與一般正常兒童的體能活動沒有多大分別，因應他們不同的需要，適當地加強肌力鍛鍊平衡力如：步行，跑步，跳動，攀爬，踏單車及游泳等。手、足、眼協調鍛鍊如：踢球，拋接，跳繩等，也有助兒童增強自信及一般自理能力。

附錄

自覺運動吃力程度量表
Ratings of Perceived Exertion

0	毫無感覺 Nothing at all
0.5	非常微弱 Very, very weak
1	很微弱 Very weak
2	微弱 Weak
3	中度 Moderate
4	稍吃力 Somewhat strong
5	吃力 Strong
6	
7	很吃力 Very strong
8	
9	
10	非常，非常吃力 Very, very strong

(Borg, G.V., 1982)

參考文獻

1. Anderson,JR. (1982). *Acquisition of cognitive skill.* Psychological Review 89:369-406.

2. Berk, Laura E. (2003). *Child development (6th ed.).* Allyn and Bacon.

3. Bren Pointer. (1993). *Movement Activities for Children with Learning Difficulties.* Jessica Kingsley Publishers, London & Philadelphia.

4. Charlesworth, Rosalind, (2008). *Understanding child development: for adults who work with young children (7th ed.).* Thomson Delmar Learning.

5. Doherty, Jonathan. (2012). *Physical Education and Development 3—11: A Guide for Teachers.* Hoboken: Taylor and Franis.

6. Doherty J. & Bailey R. (2003). *Supporting physical development and physical education in the early years.* Open University Press.

7. Gallahue, DL, & Cleland, F. (2003). *Developmental physical education for all children* (4th ed.). Champaign,IL: Human Kinetics.

8. Gallahue, DL & Ozmun, JC. (2002). *Understanding motor development: infants, children, adolescents, adults.* McGraw-Hill/WCB.

9. Jane Asher and Dorothy Einon. (1995). *Time to play: games and activities for development and fun for babies and young children.* London: Michael Joseph.

10. Logsdon Bette J. et al. (1997). *Physical Education Unit Plans for Preschool-kindergarten.* Human Kinetics.

11. Myra K Thompson. (1993) *Jump for Joy !* Parker Publishing Co.

12. Manners Hazel K. and Carroll Margaret E. (1995). *A framework for physical education in the early years.* Falmer Press.

13. Noonan & McCormick. (2006). *Young Children with Disabilities in Natural Environments.* Paul H. Brookes Publishing Co.

14. Rosalind Wyman. (2000). *Making Sense Together practical*

approaches to supporting children who have multisensory impairments. Human Horizons Series.

15. Rae Pica. (2000). *Moving & Learning Series - Early Elementary Children.* Delmar-Thomas Learning.

16. Sarah Newman. (2004). *Stepping Out Using Games and Activities to Help Your Child with Special Needs.* Athenaeum Press, Great Britain.

17. Sykes Robin. (1986). *Games for physical education: a teacher's guide.* London: Black.

18. Torbert & Schneider. (1993) *follow me too a handbook of movement activities for three to five- year- olds.* Calif. Addison-Wesley.

19. Valerie Preston. (1963), *A Handbook for Modern Educational Dance.* Macdonald & Evans.

20. 中國香港體適能總會 **《體適能導師綜合理論》** 中國香港體適能總會，2017。

21. 許世全 **《實用體適能測試與評估》** 陳湘記圖書有限公司，2015。

22. 關煥園，韓思思《健體舞導師手冊》博學出版社，2010。

23. 劉焱《兒童游戲通論》北京師師範大學出版社， 2008。

24. 毛振明《新編小學生健身活動》人民体育出版社，2006。

25. 于素梅，李偉，張玉霞《新課標 小學体育課游戲創編和教學設計》人民体育出版社，2006。

26. 關槐秀《民族傳统体育游戲》北京体育大學出版社，2006。丁海東《學前遊戲論》山東人民出版社，2006。

27. 陳輝《現代營養學》化學工業出版社， 2006。

28. 蔡錫元，李淑芳《体育游戲》人民体育出版社，2005。

29. 王步標，黃超文《體適能與健康》湖南科學技術出版社，2003。

30. 朱念琼《兒科護理》人民衛生出版社，2001。

31. 盧元鎮《 體育社會學》高等教育出版社，2001。

32. 中國國家體育總局《國民體質測定標準》幼兒部分，人民體育出版社，2000。

33. 劉馨《學前兒童體育》北京師範大學出版社，1998。

34. 錢郭小葵《嬰幼兒生長及發展》北京師範大學出版社，1995。

35. 林風南《幼兒體育與遊戲. 五南圖書出版有限公司，1995。

兒童體適能
（3-12歲）

作　　　者 ：	江峰、關煥園
編　　　輯 ：	唐詩清
封 面 設 計 ：	Steve
排　　　版 ：	Leona
出　　　版 ：	博學出版社
地　　　址 ：	香港香港中環德輔道中 107-111 號 余崇本行 12 樓 1203 室
出 版 直 線 ：	(852) 8114 3294
電　　　話 ：	(852) 8114 3292
傳　　　真 ：	(852) 3012 1586
網　　　址 ：	www.globalcpc.com
電　　　郵 ：	info@globalcpc.com
網 上 書 店 ：	http://www.hkonline2000.com
發　　　行 ：	聯合書刊物流有限公司
印　　　刷 ：	博學國際
國 際 書 號 ：	978-988-79343-0-1
出 版 日 期 ：	2013 年 3 月（初稿） 2018 年 11 月（第二版）
定　　　價 ：	港幣 $76

facebook.com/globalcpc